萌系手帳教學書

一學就會

Q萌簡筆畫

♥ 兩三筆就畫出生活中的萌萌樣 ♥

小饅頭工作室 著

咕——
目錄來啦！

CONTENTS

讓 畫畫
自然而然成為輕鬆的事

有人問我：熱愛和喜歡的區別是什麼？

其實，孩童時期的自己，並不太懂什麼叫喜歡。只記得那個年齡的自己很願意花時間坐下來塗塗畫畫，小小的年紀和身體，卻有著不屬於那個年紀的安靜。可能這就是所謂的熱愛吧！或者說，一切都是命中註定。

從畫畫中得到最多的兩個字就是「積累」。沒錯，就是積累。除了自己動手多多練習，日常還會保存各類圖片，無論是繪畫的還是攝影的，哪怕是逛淘寶看見好看的東西，都會存到手機裡，而這些都會成為日後靈感的來源。

手繪是為了讓更多人在輕鬆、簡單的過程中學會一項小技能。除了文字，畫畫也是一種自我療癒。

這本書上手簡單，不需要複雜、繁瑣的工具，也不需要你研究色卡，只需兩三筆就能畫出生活中常見的各種風景。同時，這也是一本溫暖、療癒的簡筆畫教學書，能讓你隨時隨地畫出屬於自己的小作品。

不用拘泥於哪一種畫風，不用糾結顏色和工具，更不用劃分專業的技法，只需要找到一個方向去堅持，讓這種堅持變成一種習慣，畫畫自然而然就會變成一件日常輕鬆的小事！

希望大家都能堅持自己那一份熱愛，不忘初心，勇敢前行！

小饅頭工作室
2020 年 9 月

PART 1

線條和圓圈的組合

你會畫直線嗎？♥

剛開始畫直線不需要畫太長，一段一段畫，要有耐心喔！

短直線

長直線

虛線

豎直線

把斜線畫在框框裡，加上小表情，
簡單的線條也變得可愛起來了呢！

在禮物盒上畫小斜線，禮物也變得不平凡啦！

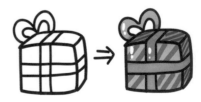

三角旗

換一種形狀的小旗幟
加上表情，馬上就萌翻天！

交叉直線

用交叉直線在裙子上畫出格紋，加上顏色，漂亮小裙子誕生啦！

凹凸線條

畫小城堡也很簡單喔！

鋸齒線條

糖果包裝紙也少不了鋸齒線條呢！

彎彎的線條

來試試彎彎曲曲的線條吧！這樣畫起來更有趣了。

波浪線

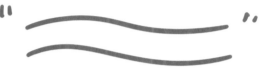

不同弧度的波浪線也可以畫出多樣的可愛簡筆畫喔！

小旗子

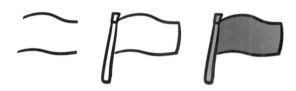

兩條平行波浪線加兩條豎直線，
一面小旗子就完成啦！

海浪和小鯨魚

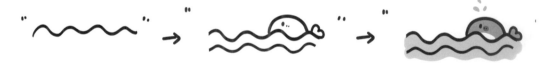

公路

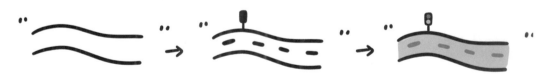

速食麵

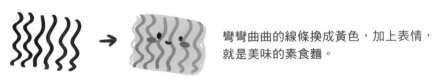

彎彎曲曲的線條換成黃色，加上表情，
就是美味的素食麵。

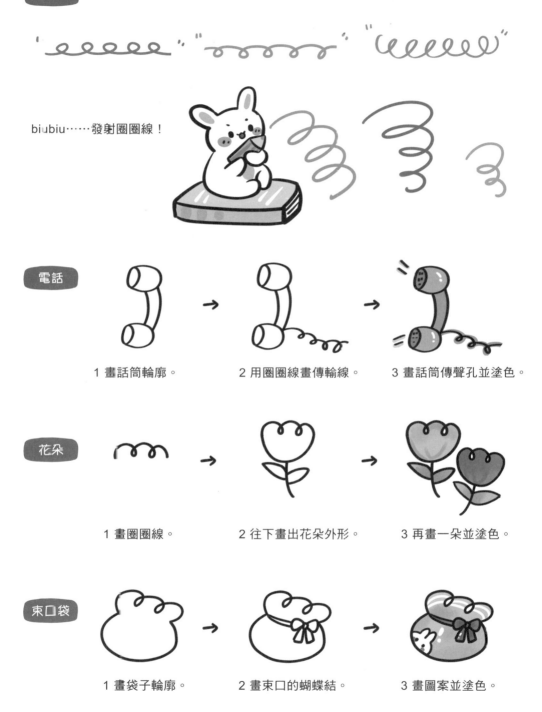

圈圈線

biubiu……發射圈圈線！

電話

1 畫話筒輪廓。　　2 用圈圈線畫傳輸線。　　3 畫話筒傳聲孔並塗色。

花朵

1 畫圈圈線。　　2 往下畫出花朵外形。　　3 再畫一朵並塗色。

束口袋

1 畫袋子輪廓。　　2 畫束口的蝴蝶結。　　3 畫圖案並塗色。

曲線分割線

分割線可以裝飾我們的筆記本、便條紙和小手帳，使他們看起來更加可愛、美觀。

波浪分割線　變化一下，就能創造出更多有趣的分割線。

紫色小花　波浪線加小花的組合也很美。

小葉子　波浪線上畫小葉子，變成生機勃勃的藤蔓。

小樹苗　圓弧＋直線＋小樹苗，加上小表情更吸睛。

小兔子　波浪線上畫小兔子，充滿律動感。

創意小花邊

先畫喜愛的小圖案,再輕鬆畫出小花邊。

蝴蝶結

愛心

小草莓

小泡泡

小花

櫻桃

小貓爪

小貓咪

重複畫一種圖案,
就可以組成好好看的花邊約!

就連天氣也可以畫出各種花邊呢！

小洋傘

晴雨天

星與月

小星星，一閃一閃亮晶晶！

彩虹

閃電

轟隆隆的閃電也可以萌萌噠！

小雪人

悄悄數一數，雪花到底有多少瓣呢？

玫瑰

向日葵

仙人掌

萌萌的仙人掌，要畫上小小的刺。

松樹

小魚

小海豚

游啊游，小海豚躍出水面啦！

「點點」的畫法

用點點來裝飾，畫面馬上變得活潑又有趣！

不同顏色和大小的點點組合起來，真是創意滿點啊！

檸檬和櫻桃圓點

畫檸檬片。　　　1 先畫不同大小的圓點。　　　2 加幾筆變成櫻桃。

小熊

1 畫四個圓點。　　　2 畫細節變成小熊。

點點膠帶

點點小雨傘

1 畫雨傘外形。　　　2 傘面畫圓點。　　　3 加線條，握把塗色。

14

笑臉

不同表情的臉也可以變成分割線喔！

球球

各種球畫一排也很好用。

糖球

相同形狀、不同顏色，連著畫就很可愛。

扭蛋機

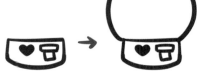

1 畫機座外形。　　　2 畫圓形透明罩。　　　3 畫彩色球。　　　4 塗色。

可愛T恤

1 畫T恤外形。　　　2 畫大小點點。　　　3 點點大小、分布
　　　　　　　　　　　　　　　　　　　　都可變化。

15

還有這麼多形狀

還有很多種形狀等你去嘗試做變化喲！

三角形

小小的三角形也能變身小西瓜、小松樹、披薩、蝴蝶結……

心形

小心心可以分散畫，也可以畫成一圈。

愛心吊帶裙

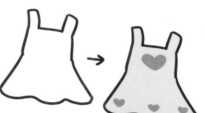

畫上小心心，裙子馬上變漂亮了。

心形膠帶

正方形

大小、顏色變化或畫成物件，正方形也能變化多端。

正方形分割線

角度變化、畫成一排……正方形用處多多！

筆記本

1 畫正方形。　2 畫外框。　3 畫個較大的框和線圈。　4 加文字並塗色。

日曆

 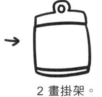

1 畫正方形。　2 畫掛架。　3 多畫些細節。　4 加文字並塗色。

星星　　　　　　　　　　　　派對帽

星星的組合。　　　　　　　1 畫外形。　2 加圖案並塗色。

許願瓶

1 畫外形。　2 畫小兔子。　3 加星星圖案並塗色。

各種可愛的圖案

一直畫著可愛的圖案，一直保持著可愛與美好的心情呀！

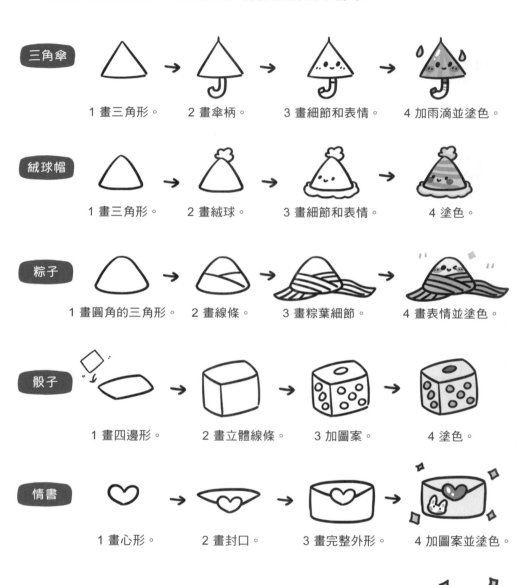

三角傘
1 畫三角形。　2 畫傘柄。　3 畫細節和表情。　4 加雨滴並塗色。

絨球帽
1 畫三角形。　2 畫絨球。　3 畫細節和表情。　4 塗色。

粽子
1 畫圓角的三角形。　2 畫線條。　3 畫粽葉細節。　4 畫表情並塗色。

骰子
1 畫四邊形。　2 畫立體線條。　3 加圖案。　4 塗色。

情書
1 畫心形。　2 畫封口。　3 畫完整外形。　4 加圖案並塗色。

戒指　小桃心變閃亮亮戒指囉！
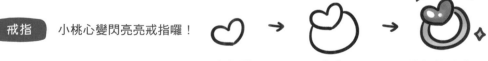
1 畫心形。　2 下方畫圓。　3 畫細節並塗色。

雪糕

 → → →

1 畫圓角的方形。　　2 畫線條。　　3 畫完整外形。　　4 加表情並塗色。

禮物

 → → →

1 畫方形。　　2 畫十字線條。　　3 畫蝴蝶結。　　4 塗色。

小樹苗

 → → →

1 畫半圓形。　　2 畫完整外形。　　3 畫表情。　　4 塗色。

柯基

 → → →

1 畫半圓形。　　2 畫耳朵。　　3 畫表情和前爪。　　4 塗色。

小兔

兔兔歪頭殺來襲！

 → → →

1 畫半圓形。　　2 畫耳朵。　　3 畫表情和前爪。　　4 塗色。

19

PART 2

簡單的萌物

畫個特別的圓　嘿！這裡是圓的魔幻世界喔！

魔法之鑰

 → → →

1 畫兩個圓。　　2 畫翅膀。　　3 畫鑰匙細節。　　4 塗色。

小狗

 → → →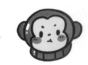

1 畫圓頭和耳朵。　　2 畫表情。　　3 畫項圈。　　4 塗色。

小猴子

 → 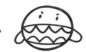 → 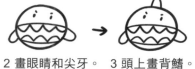 →

1 畫臉和耳朵。　　2 畫表情。　　3 畫圍巾。　　4 塗色。

小鯊魚

 → → →

1 圓形兩邊畫鰭。　　2 畫眼睛和尖牙。　　3 頭上畫背鰭。　　4 塗色。

晴天娃娃

 → → →

1 畫外形。　　2 畫表情。　　3 再畫一個。　　4 塗色。

麋鹿

1 畫外形。　　2 畫表情。　　3 畫鈴鐺。　　4 塗色。

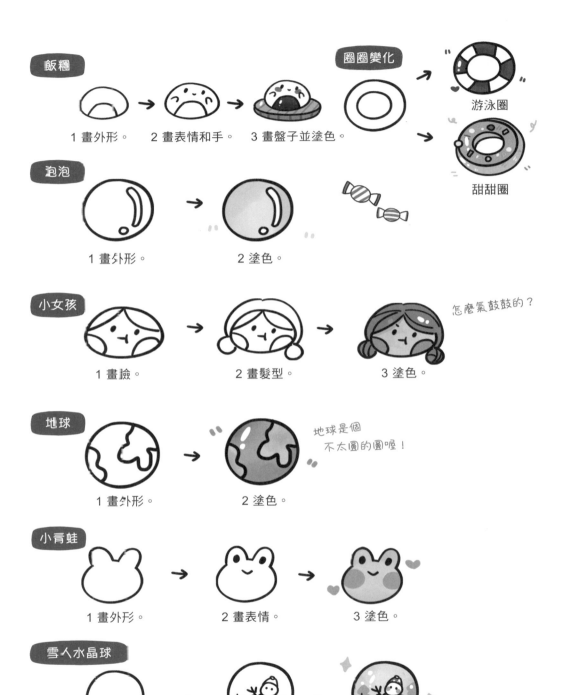

飯糰
1 畫外形。　　　2 畫表情和手。　　　3 畫盤子並塗色。

圈圈變化
游泳圈
甜甜圈

泡泡
1 畫外形。　　　2 塗色。

小女孩
1 畫臉。　　　2 畫髮型。　　　3 塗色。
怎麼氣鼓鼓的？

地球
1 畫外形。　　　2 塗色。
地球是個不太圓的圓喔！

小青蛙
1 畫外形。　　　2 畫表情。　　　3 塗色。

雪人水晶球
1 畫外形。　　　2 畫底座和雪人。　　　3 塗色。

23

湯圓

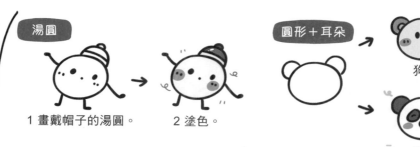

1 畫戴帽子的湯圓。　2 塗色。

圓形＋耳朵

狗狗

貓熊

麻糬

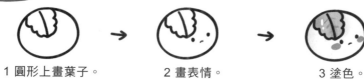

1 圓形上畫葉子。　2 畫表情。　3 塗色。

章魚燒

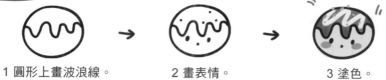

1 圓形上畫波浪線。　2 畫表情。　3 塗色。

貓咪

1 畫圓形和耳朵。　2 畫貓爪。　3 畫表情。　4 塗色。

乳牛

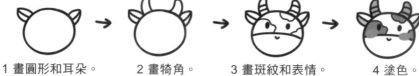

1 畫圓形和耳朵。　2 畫犄角。　3 畫斑紋和表情。　4 塗色。

隨手畫個萌物

所有動物都有萌萌的一面，而且很簡單就能畫出來喔！

我是棉花

 → → →

1 畫凹槽線條。　2 畫盒子外形。　3 畫博美狗　　4 畫表情、盒子
　　　　　　　　　　　　　　　　　　外形。　　　　圖案和厚度。

棉花糖

 → →

1 畫雲朵狀。　　　　2 畫表情。　　　　3 塗色。

瞬間融化在嘴裡的甜～

暖呼呼女孩

 →

1 分三個步驟畫出熊熊帽外形。　　　　　　　　　2 畫小女孩臉並塗色。

綿羊

 → →

1 分三個步驟畫出綿羊外形。　　　　　　　　　　2 畫表情和腳並塗色。

炸蝦

 → →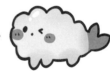

1 分三個步驟畫出炸蝦外形和表情。　　　　　　　2 塗色。

帥氣小男孩

1 用繞圈圈畫髮型。

2 畫頭和耳朵。

3 畫表情。

4 塗色。

長辮小女孩

1 用繞圈圈畫髮型。

2 用螺紋畫辮子。

3 畫頭、表情和衣領。

4 塗色。

小餅乾

1 畫外形。

2 畫細節。

3 畫臉。

4 塗色。

杯子蛋糕

1 用螺紋畫奶油擠花。

2 畫小帽子。

3 畫蛋糕杯和盤子。

4 塗色。

櫻花樹

1 畫雲朵狀樹形。

2 第二層畫大一點。

3 畫櫻花和樹幹。

4 塗色。

數字大變身

想不到用1、2、3……竟然可以畫出各式各樣奇妙小物。

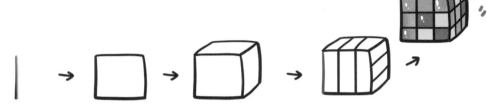

一個魔術方塊就是用很多個「1」畫出來的喔！

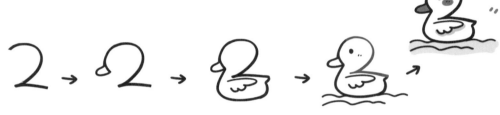

用「2」畫隻小鴨子吧！是不是超快？

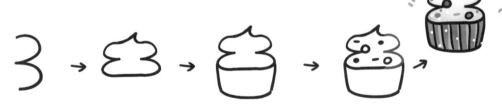

原來兩個「3」面對面就是冰淇淋呀！

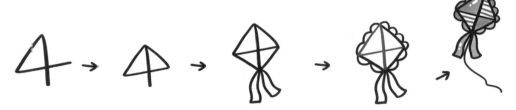

猜猜「4」可以變成什麼？變成小風箏也超容易呢！

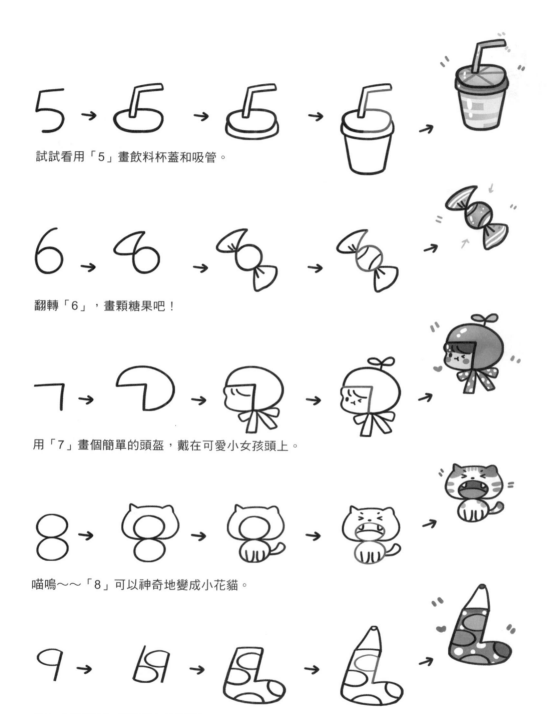

試試看用「5」畫飲料杯蓋和吸管。

翻轉「6」，畫顆糖果吧！

用「7」畫個簡單的頭盔，戴在可愛小女孩頭上。

喵嗚～～「8」可以神奇地變成小花貓。

「9」可以組合成鉛筆上的圖案。

畫出來的字母

讓英文字母也來個神奇大變身吧！

 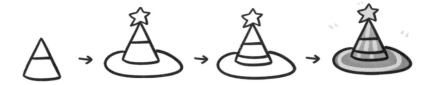

魔法師的帽子用「A」畫出來！

 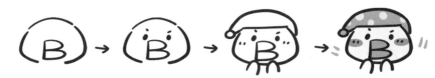

字母「B」是小黃鴨的扁嘴巴。

 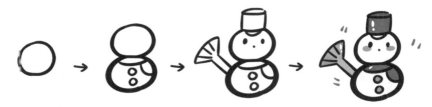

組合「C」，馬上畫出呆萌雪人。

 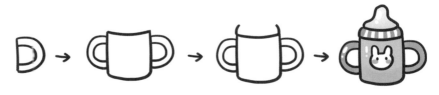

左右各一個「D」，畫出兔兔牌小奶瓶。

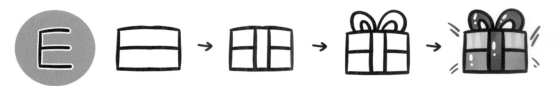

「E」是等你來打開的禮物。

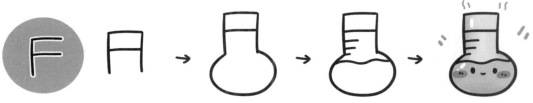

實驗燒杯的刻度用「F」畫最適合了。

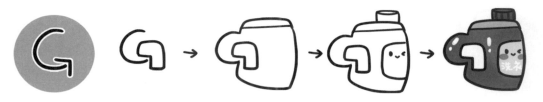

注意觀察，洗衣精罐子用「G」就能畫出來！

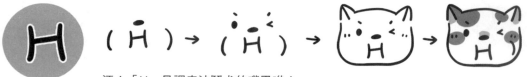

汪！「H」是調皮法鬥犬的嘴巴喲！

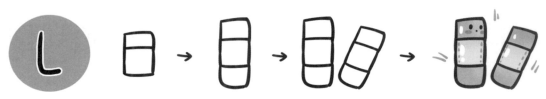

多個「L」還可以畫出OK繃喔！

PART 3
一日三餐

 ## 畫些可愛的水果　萌萌噠水果就是要這樣畫呀！

蘋果

 → → →

1 先畫左邊。　　　2 畫完整外形。　　　3 畫表情。　　　4 塗色。

水梨

 → → →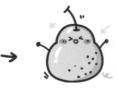

1 畫外形。　　　2 加蒂頭。　　　3 加點「小雀斑」。　　　4 畫表情和手並塗色。

橘子

 → → →

1 畫外形。　　　2 畫細節和橘瓣。　　　3 畫表情。　　　4 塗色。

桃子

 → → →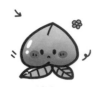

1 畫倒心形。　　　2 畫凹痕和葉子。　　　3 畫表情和葉脈。　　　4 塗色。

西瓜

 → →

1 畫切片西瓜外形。　　　2 畫瓜籽和表情。　　　3 塗色。

★上淺下深的塗色，可以讓桃子的表情更萌喔！

 榴槤

 → → →

1 畫橢圓形切口。　　　2 畫輪廓。　　　3 畫尖刺和表情。　　　4 塗色。

榴檬

 → → →

1 畫外形。　　　2 再畫一個切片。　　　3 畫細節和表情。　　　4 塗色。

葡萄

 → → →

1 畫莖子。　　　2 往下畫葡萄粒。　　　3 畫成一串葡萄。　　　4 塗色。

香蕉

 → → →

畫幾個泡泡，
香蕉呼呼大睡了！

1 畫個小方形。　　　2 畫完整外形。　　　3 畫表情。　　　4 塗色。

酪梨

 → → →

給你看
酪梨小王子的心。

1 畫個葫蘆形。　　　2 畫完整外形。　　　3 畫皇冠、表情和手。　　　4 塗色。

草莓

1 畫外形。　　　2 畫小黑點。　　　3 塗色。

畫些小小的蔬菜

把各種蔬菜畫得小小的，可愛又可口。

 小白菜

1 畫菜梗外形。

2 後面加線條。

3 畫菜葉。

4 塗色。

香菇

1 畫蕈柄。

2 畫完整外形。

3 畫表情。

4 塗色。

玉米

1 畫玉米穗外形。

2 畫交叉的弧線。

3 畫苞片。

4 畫細節和表情並塗色。

胡蘿蔔

1 畫葉子。

2 畫外形。

3 畫細節和表情。

4 塗色。

 5 塗色。

1 畫蒂頭。

2 畫兩個交疊的橢圓。

3 畫完整外形。

4 畫葉子和表情。

1 畫蒜頭。

2 畫鬚根。

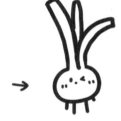

3 畫長葉子和表情。

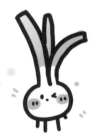

4 塗色。

1 畫外形。

2 畫細節和表情。

3 畫手。

4 塗色。

1 畫蒂頭。

2 畫外形。

3 後面多畫一顆。

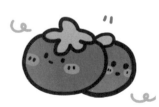

4 畫表情並塗色。

黃瓜

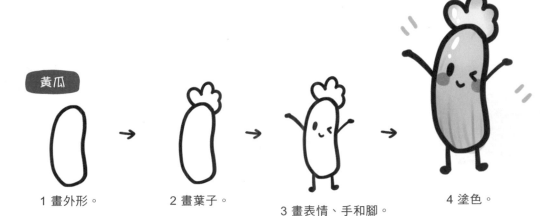

1 畫外形。　　2 畫葉子。　　3 畫表情、手和腳。　　4 塗色。

大蔥

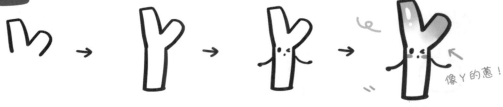

像Y的蔥！

1 畫長葉子。　　2 畫Y字外形。　　3 畫表情和手。　　4 塗色。

茄子

1 畫蒂頭。　　2 畫彎彎外形。　　3 畫表情。　　4 塗色。

辣椒

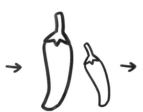

1 畫蒂頭。　　2 畫外形。　　3 後面多畫一根。　　4 畫表情並塗色。

豐盛的早餐

早餐的選擇好多啊！一定要吃飽，才能保證一整天都活力滿滿喲！

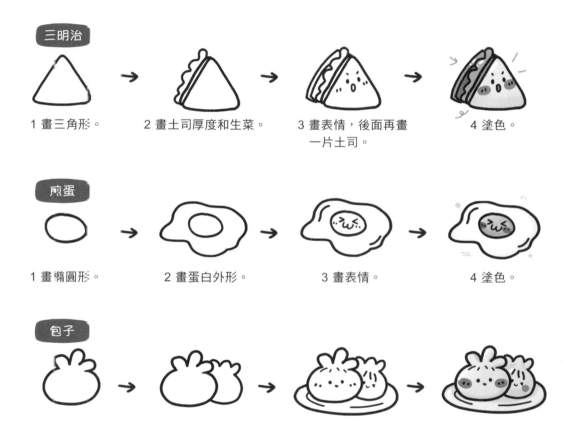

三明治

1 畫三角形。

2 畫土司厚度和生菜。

3 畫表情，後面再畫
一片土司。

4 塗色。

煎蛋

1 畫橢圓形。

2 畫蛋白外形。

3 畫表情。

4 塗色。

包子

1 畫外形。

2 後面再畫一個。

3 畫摺痕、表情和盤子。

4 塗色。

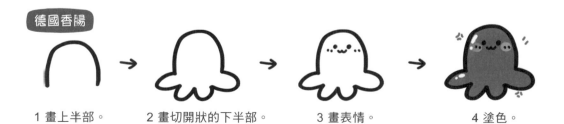

德國香腸

1 畫上半部。

2 畫切開狀的下半部。

3 畫表情。

4 塗色。

我是土司！

麵包

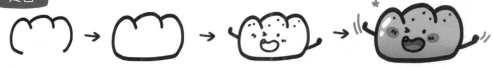

1 畫上半部。 2 畫完整外形。 3 畫手、細節和表情。 4 塗色。

大亨堡

1 畫長條形。 2 再畫兩個交疊的
長條形。 3 畫S形芥末醬。 4 塗色。

盒裝鮮奶

1 畫長方形。 2 往下畫線條。 3 畫完整牛奶盒外形。 4 畫表情並塗色。

口袋餅

1 畫左邊。 2 畫右邊。 3 畫生菜和內餡。 4 畫表情並塗色。

午餐吃什麼？

午餐吃米飯、餃子還是麵？想吃什麼都畫出來吧！

海苔飯糰

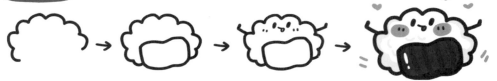

1 畫雲朵外形。　　2 畫海苔。　　3 畫表情和手。　　4 塗色。

米飯

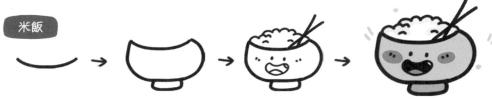

1 畫弧線。　　2 畫出飯碗外形。　　3 畫米粒、筷子和表情。　　4 塗色。

棒棒雞腿

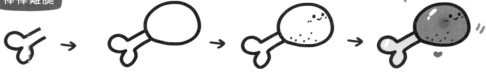

1 畫骨頭。　　2 畫雞腿。　　3 畫細節和表情。　　4 塗色。

餃子

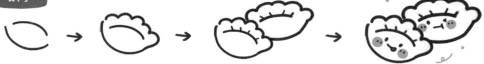

1 畫相對的弧線。　　2 畫完整外形。　　3 再畫一顆。　　4 畫表情並塗色。

湯麵

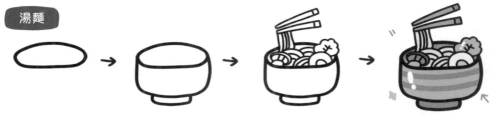

1 畫橢圓形。　　2 畫出湯碗外形。　　3 畫筷子、麵條和配料。　　4 塗色。

烤肉

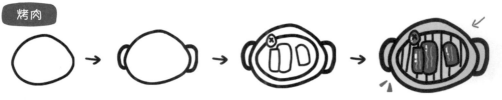

1 畫一個橢圓。　　2 畫烤盤把手。　　3 畫烤盤內的圓、　　4 畫烤盤凹槽線並塗色。
　　　　　　　　　　　　　　　　　　　香菇和肉片。

關東煮

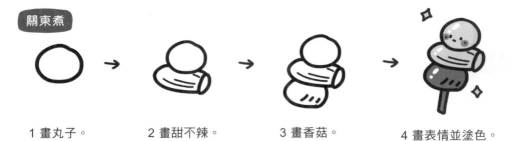

1 畫丸子。　　2 畫甜不辣。　　3 畫香菇。　　4 畫表情並塗色。

糖醋小排

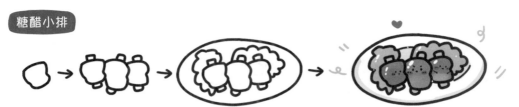

1 畫不規則　　2 畫三塊外形。　　3 畫生菜和盤子。　　4 畫表情並塗色。
　方形。

冰品和甜食

加上簡單的萌表情，原來可以畫出這麼多可愛的零食耶！

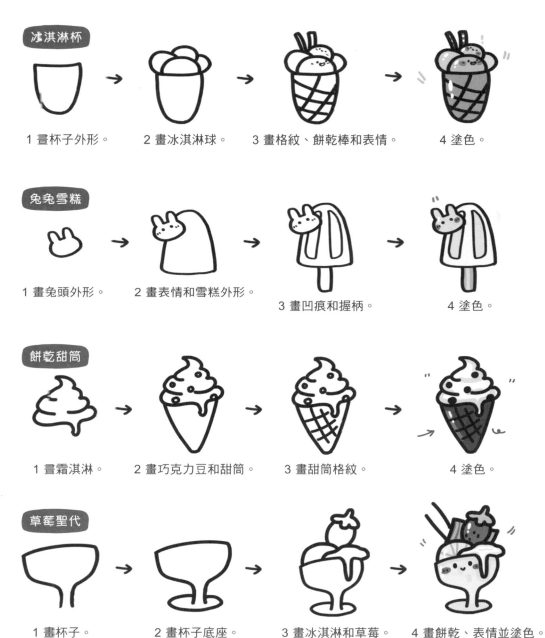

冰淇淋杯

1 畫杯子外形。 → 2 畫冰淇淋球。 → 3 畫格紋、餅乾棒和表情。 → 4 塗色。

兔兔雪糕

1 畫兔頭外形。 → 2 畫表情和雪糕外形。 → 3 畫凹痕和握柄。 → 4 塗色。

餅乾甜筒

1 畫霜淇淋。 → 2 畫巧克力豆和甜筒。 → 3 畫甜筒格紋。 → 4 塗色。

草莓聖代

1 畫杯子。 → 2 畫杯子底座。 → 3 畫冰淇淋和草莓。 → 4 畫餅乾、表情並塗色。

紙杯冰淇淋

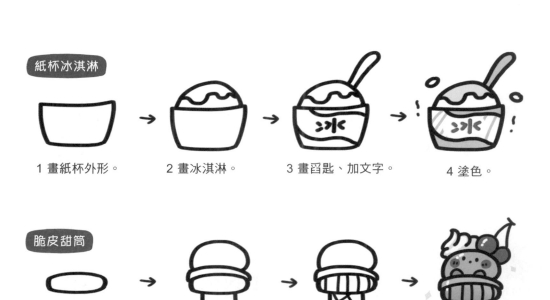

1 畫紙杯外形。 2 畫冰淇淋。 3 畫舀匙、加文字。 4 塗色。

脆皮甜筒

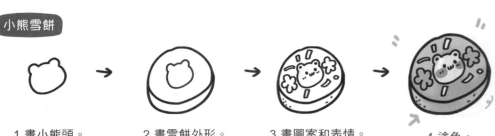

1 畫長方形。 2 畫完整外形。 3 畫甜筒格紋。 4 加奶油、櫻桃，畫表情並塗色。

小熊雪餅

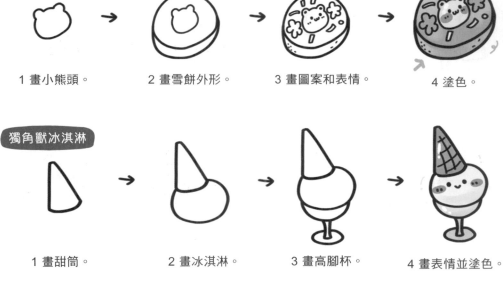

1 畫小熊頭。 2 畫雪餅外形。 3 畫圖案和表情。 4 塗色。

獨角獸冰淇淋

1 畫甜筒。 2 畫冰淇淋。 3 畫高腳杯。 4 畫表情並塗色。

夾心餅乾

 → → →

1 畫外形。　　　2 畫凹洞。　　　3 畫內餡，加表情和手腳。　　4 畫另一片餅乾並塗色。

棉花糖

 → → →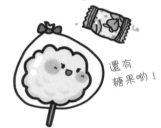

1 畫外形。　　　2 畫表情和棒子。　　3 畫透明包裝袋和蝴蝶結。　　4 塗色。

還有糖果喲！

炸薯條

 → → →

1 畫紙盒。　　　2 畫薯條。　　　3 畫表情和手。　　　4 塗色。

布丁

 → → →

1 畫心形。　　　2 畫立體外形。　　　3 畫盤子。　　　4 畫細節並塗色。

爆米花

 → → →

1 畫弧線。　　　2 畫紙盒外形。　　　3 畫爆米花。　　　4 畫表情並塗色。

奶油蛋糕

蛋糕加上奶油，就是讓人拒絕不了的誘惑啊！

棉花糖

 → → →

1 畫螺紋。　　　　2 畫蝴蝶結。　　　　3 畫棒子。　　　　4 塗色。

杯子蛋糕

 → → →

1 畫紙杯。　　　　2 畫小兔子。　　　　3 畫奶油、糖豆和　　　4 塗色。
　　　　　　　　　　　　　　　　　　　　餅乾棒。

抹茶蛋糕捲

 → → →

1 畫螺紋。　　　　2 畫完整外形。　　　3 畫切痕和盤子。　　4 塗色。

櫻桃蛋糕

 → → →

1 畫奶油形狀。　　2 畫櫻桃。　　　　3 畫下層奶油和蛋糕。　4 塗色。

我是草莓蛋糕！

桃子夾心蛋糕

 →

1 畫桃子。　　2 畫上層奶油。

 →

3 畫蛋糕、奶油、
蛋糕共三層。

4 畫墊子、表情並塗色。

兔兔蛋糕

 → → →

1 畫奶油外形。　　2 畫兔子頭和蛋糕。

3 畫蛋糕夾層的線條和
盛裝盤。

4 塗色。

雙層大蛋糕

 → → →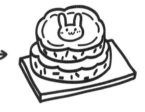

1 畫奶油外形。　　2 畫上層蛋糕和
下層奶油。

3 畫下層蛋糕和裝飾。

4 畫兔子頭和盛裝盤。

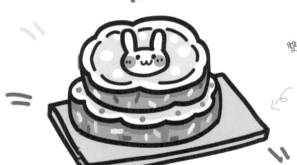

雙層雲朵蛋糕上
裝飾粉兔兔，超級萌！

5 塗色。

清涼冒泡的飲料

畫一杯清涼、解渴又能補充豐富維生素C的飲品，整個夏天都感到幸福啊！

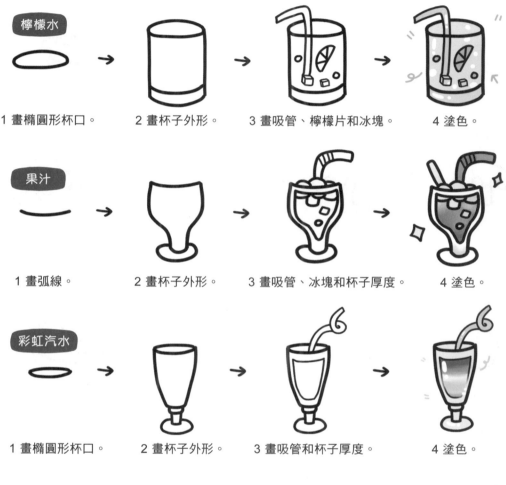

檸檬水

1 畫橢圓形杯口。　　2 畫杯子外形。　　3 畫吸管、檸檬片和冰塊。　　4 塗色。

果汁

1 畫弧線。　　2 畫杯子外形。　　3 畫吸管、冰塊和杯子厚度。　　4 塗色。

彩虹汽水

1 畫橢圓形杯口。　　2 畫杯子外形。　　3 畫吸管和杯子厚度。　　4 塗色。

奶茶一定要有珍珠啦！

珍珠奶茶

1 畫心形。　　2 畫杯蓋。　　3 畫杯子。　　4 畫表情、奶茶和
　　　　　　　　　　　　　　　　　　　　　　　珍珠並塗色。

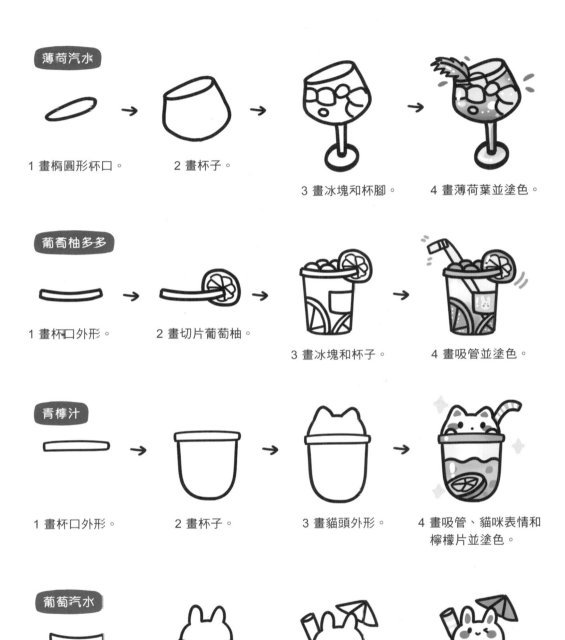

薄荷汽水

1 畫橢圓形杯口。　　2 畫杯子。

3 畫冰塊和杯腳。　　4 畫薄荷葉並塗色。

葡萄柚多多

1 畫杯口外形。　　2 畫切片葡萄柚。

3 畫冰塊和杯子。　　4 畫吸管並塗色。

青檸汁

1 畫杯口外形。　　2 畫杯子。　　3 畫貓頭外形。　　4 畫吸管、貓咪表情和
檸檬片並塗色。

葡萄汽水

1 畫杯子。　　2 畫兔頭和杯口線條。　　3 畫吸管、小紙傘。　　4 畫表情和葡萄並塗色。

47

芒果牛奶

甜甜的芒果牛奶，
每一口都讓人想起初戀的滋味～

PART
4
隨手畫
身邊的事物

臥室一角

營造溫馨氛圍的小窩，就需要一個個萌萌的家具。

立燈

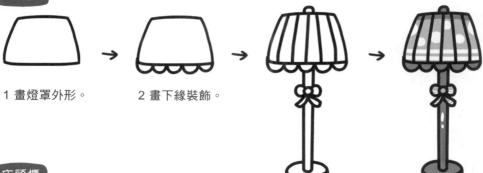

1 畫燈罩外形。　　2 畫下緣裝飾。

3 畫燈罩線條、底座和　　4 塗色。
　蝴蝶結。

床頭櫃

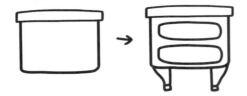

1 畫櫃子外形。　　2 畫抽屜和櫃腳。

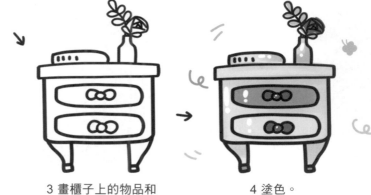

3 畫櫃子上的物品和　　4 塗色。
　抽屜把手。

兔兔拖鞋

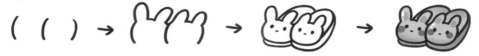

1 畫三個短弧線。　　2 畫兩個兔子頭外形。　　3 畫表情和拖鞋外形。　　4 塗色。

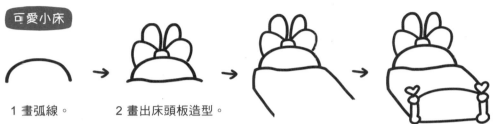

可愛小床

1 畫弧線。　　2 畫出床頭板造型。　　3 畫床墊外形。　　4 畫床尾板。

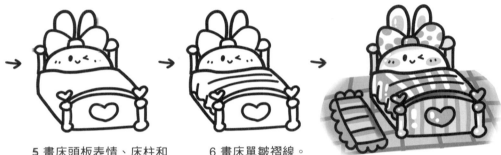

5 畫床頭板表情、床柱和　　6 畫床單皺褶線。
　床尾板心形。

7 畫腳踏墊並塗色。

兔兔眼罩

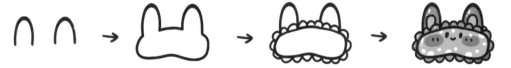

1 畫兔耳外形。　　2 畫眼罩外形。　　3 畫一圈蕾絲邊。　　4 畫表情並塗色。

小雞鬧鐘

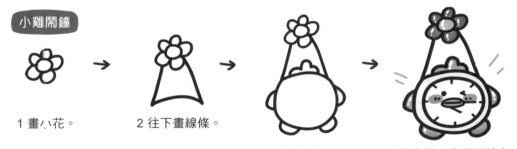

1 畫小花。　　2 往下畫線條。

3 畫鬧鐘外形。　　4 畫表情、指針並塗色。

梳妝臺

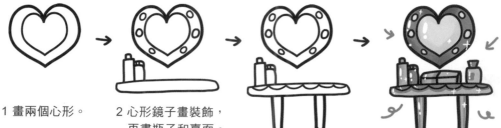

1 畫兩個心形。

2 心形鏡子畫裝飾，再畫瓶子和臺面。

3 畫梳妝臺圖案和腳。

4 畫置物架等並塗色。

梳子

1 畫鉤狀線條。

2 畫出梳子外形。

3 畫心心圖案。

4 畫表情並塗色。

抱枕

1 畫心形。

2 外圍畫方形。

3 畫蕾絲邊。

4 塗色。

照片牆

1 畫兩個吊掛相框。

2 畫照片和星星裝飾。

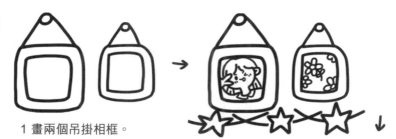

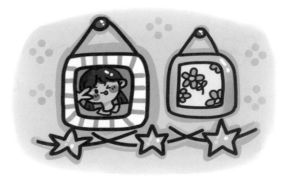

3 塗色。

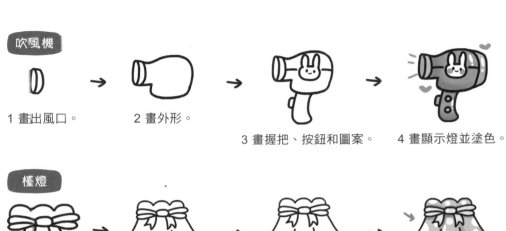

吹風機

1 畫出風口。　　2 畫外形。

3 畫握把、按鈕和圖案。　　4 畫顯示燈並塗色。

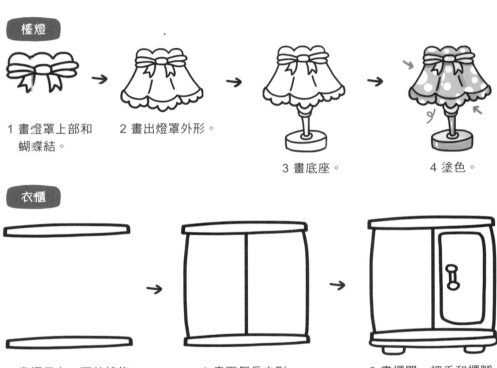

檯燈

1 畫燈罩上部和蝴蝶結。　　2 畫出燈罩外形。

3 畫底座。　　4 塗色。

衣櫃

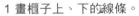

1 畫櫃子上、下的線條。　　2 畫兩個長方形。　　3 畫櫃門、把手和櫃腳。

4 畫表情並塗色。

1 畫四邊形。　　2 外圍再畫四邊形，　　3 畫女孩臉。　　4 塗色。
　　　　　　　　　　後面畫支撐架。

小夜燈

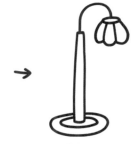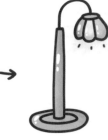

1 畫燈架。　　2 畫出完整底座和　　3 畫燈罩。　　4 塗色。
　　　　　　　　上方彎鉤線。

窗與窗簾

1 畫窗簾蓋板。　　2 畫窗簾外形。　　3 畫窗子。

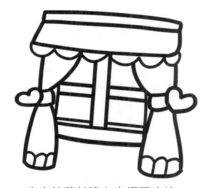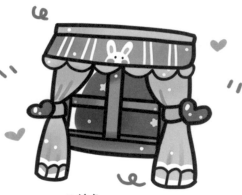

4 畫窗簾蕾絲邊和窗框厚度線。　　5 塗色。

54

衣帽架

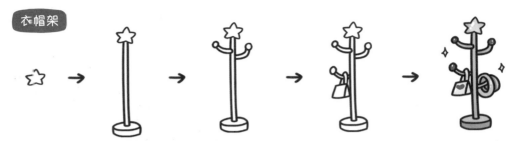

1 畫星形。　　2 畫主要支架。　　3 畫上部小支架。　　4 畫下方小支架　　5 再畫一個小支架和
　　　　　　　　　　　　　　　　　　　　　　　　　和包包。　　　　　帽子並塗色。

被子

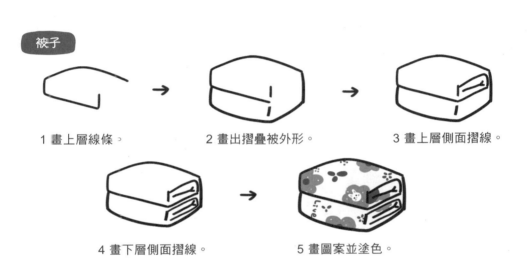

1 畫上層線條。　　　　　　2 畫出摺疊被外形。　　　　　3 畫上層側面摺線。

4 畫下層側面摺線。　　　　5 畫圖案並塗色。

電子鐘

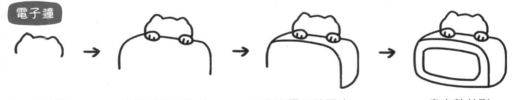

1 畫貓頭外形。　　2 畫貓爪和冂形線。　　3 畫出電子鐘厚度。　　4 畫完整外形。

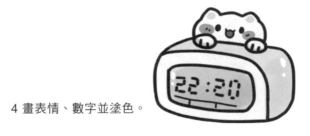

4 畫表情、數字並塗色。

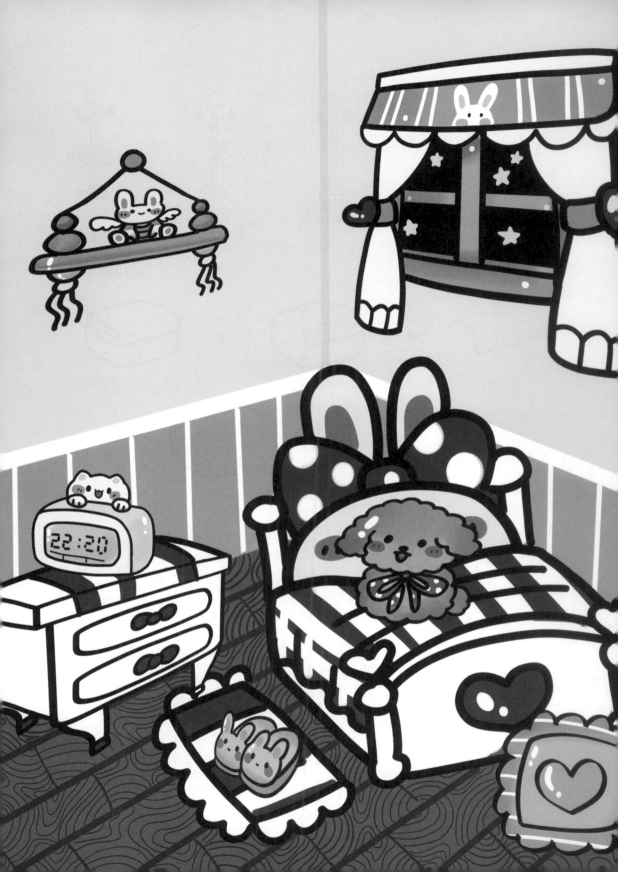

床頭的花 枕頭和被子旁一定要有那些生機勃勃的花兒呀!

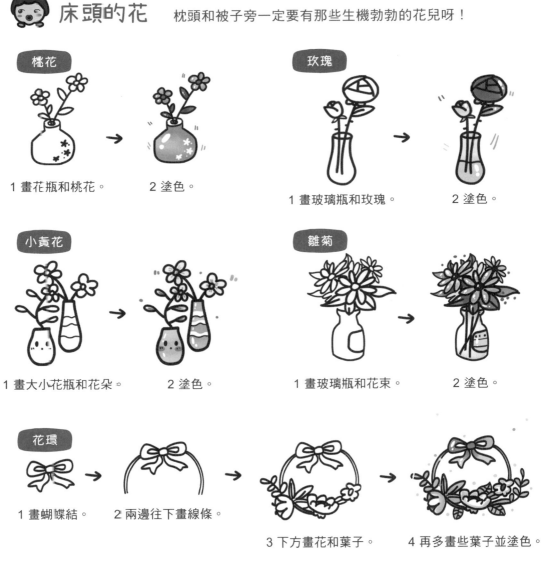

桃花

1 畫花瓶和桃花。 2 塗色。

玫瑰

1 畫玻璃瓶和玫瑰。 2 塗色。

小黃花

1 畫大小花瓶和花朵。 2 塗色。

雛菊

1 畫玻璃瓶和花束。 2 塗色。

花環

1 畫蝴蝶結。 2 兩邊往下畫線條。

3 下方畫花和葉子。 4 再多畫些葉子並塗色。

花籃

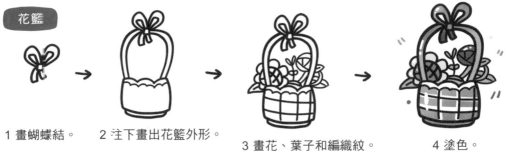

1 畫蝴蝶結。 2 往下畫出花籃外形。

3 畫花、葉子和編織紋。 4 塗色。

客廳擺設

布置好窗明几淨又溫馨的客廳，請朋友來坐坐吧！

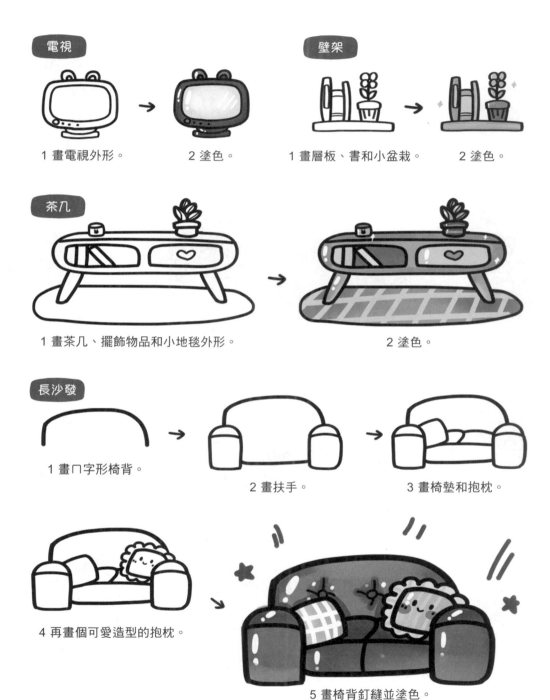

電視

1 畫電視外形。

2 塗色。

壁架

1 畫層板、書和小盆栽。

2 塗色。

茶几

1 畫茶几、擺飾物品和小地毯外形。

2 塗色。

長沙發

1 畫ㄇ字形椅背。

2 畫扶手。

3 畫椅墊和抱枕。

4 再畫個可愛造型的抱枕。

5 畫椅背釘縫並塗色。

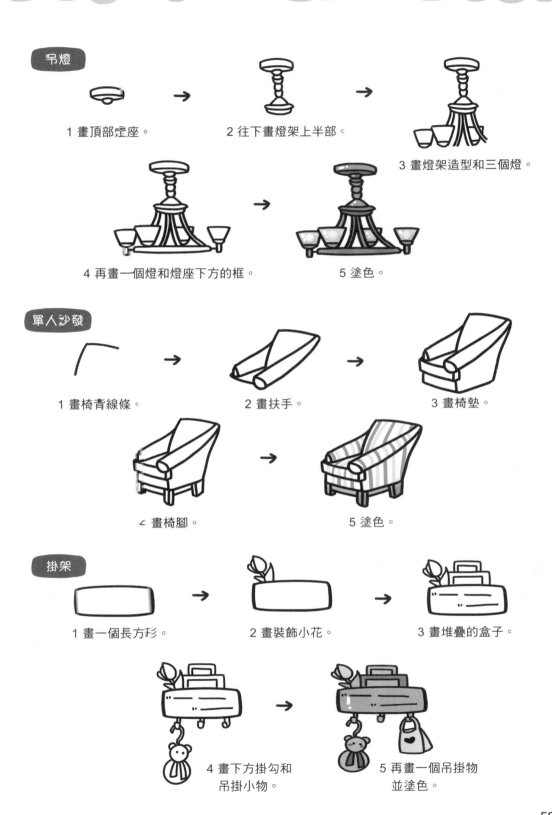

吊燈

1 畫頂部底座。

2 往下畫燈架上半部。

3 畫燈架造型和三個燈。

4 再畫一個燈和燈座下方的框。

5 塗色。

單人沙發

1 畫椅背線條。

2 畫扶手。

3 畫椅墊。

4 畫椅腳。

5 塗色。

掛架

1 畫一個長方形。

2 畫裝飾小花。

3 畫堆疊的盒子。

4 畫下方掛勾和
吊掛小物。

5 再畫一個吊掛物
並塗色。

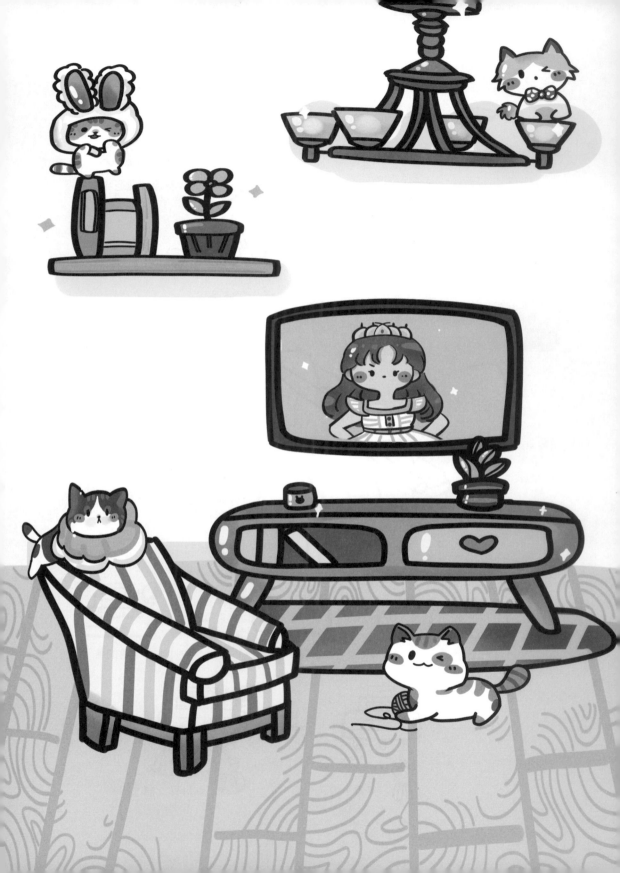

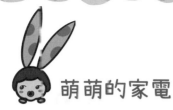

萌萌的家電

便利的生活總少不了各種家電，一起來畫畫看吧！

吸塵器

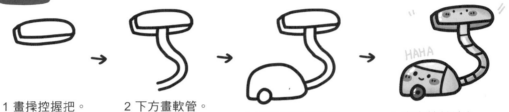

1 畫操控握把。　　2 下方畫軟管。

3 畫吸塵器和輪子。　　4 畫表情並塗色。

冰箱

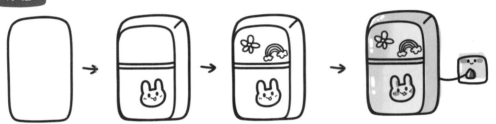

1 畫四角修圓的　　2 畫冰箱厚度、門和　　3 再畫小花和彩虹。　　4 畫插座和電線並塗色。
　長方形。　　　　小兔圖案。

分離式冷氣

1 畫長方形。　　2 畫橫線和小兔圖案。

3 畫顯示面板、出風口和風的線條。

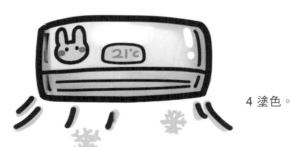

4 塗色。

插頭

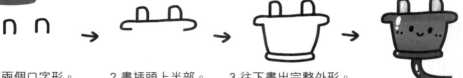

1 畫兩個∩字形。　2 畫插頭上半部。　3 往下畫出完整外形。

4 畫電線和表情並塗色。

電風扇

1 畫三個同心圓。　2 畫放射狀線條和
　　　　　　　　　　外圍較大的圓。　3 畫風扇葉片和底座。　4 畫小熊耳朵並塗色。

吸頂燈

1 畫兩個有缺口的
　橢圓形。　2 下方畫半圓形。　3 畫電線、插座和
　　　　　　　　　　　　　　開關拉繩。　4 畫表情和光芒
　　　　　　　　　　　　　　並塗色。

洗衣機

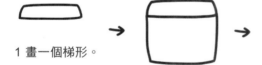

1 畫一個梯形。

2 往下畫四方形。　3 畫控制面板和
　　　　　　　　　底座。　4 畫透視窗、表情和
　　　　　　　　　　　　出水軟管並塗色。

筆記型電腦

1 畫長方形。　2 裡面再畫一個長方形。
　　　　　　　3 畫出完整外形。　4 畫表情、鍵盤並塗色。

奇妙廚房

這裡是美味佳餚誕生地，把常用的廚具和用品畫出來吧！

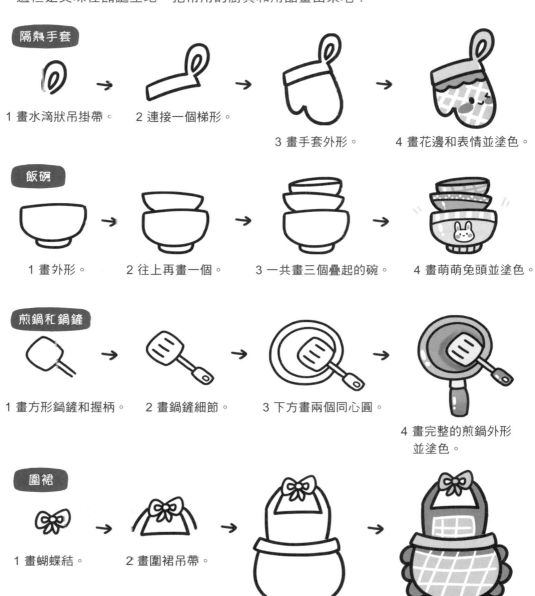

隔熱手套

1 畫水滴狀吊掛帶。　2 連接一個梯形。

3 畫手套外形。　4 畫花邊和表情並塗色。

飯碗

1 畫外形。　2 往上再畫一個。　3 一共畫三個疊起的碗。　4 畫萌萌兔頭並塗色。

煎鍋和鍋鏟

1 畫方形鍋鏟和握柄。　2 畫鍋鏟細節。　3 下方畫兩個同心圓。

4 畫完整的煎鍋外形並塗色。

圍裙

1 畫蝴蝶結。　2 畫圍裙吊帶。

3 畫完整外形。　4 畫格紋、荷葉邊並塗色。

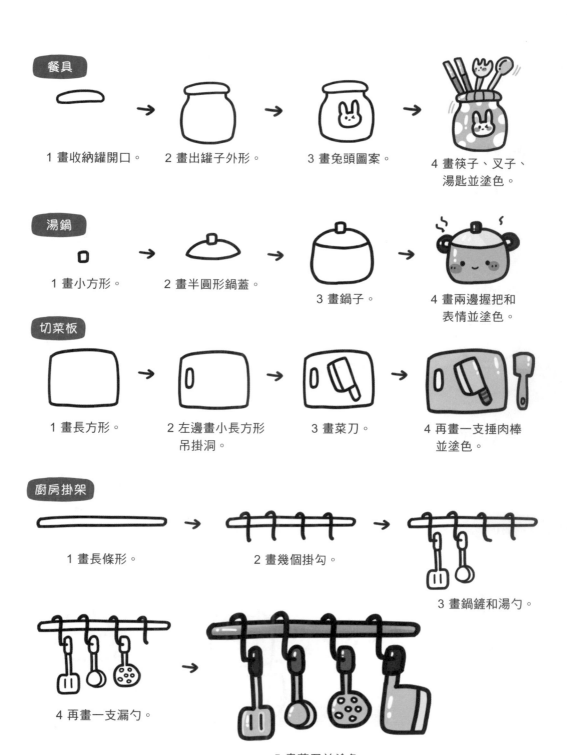

餐具

1 畫收納罐開口。

2 畫出罐子外形。

3 畫兔頭圖案。

4 畫筷子、叉子、湯匙並塗色。

湯鍋

1 畫小方形。

2 畫半圓形鍋蓋。

3 畫鍋子。

4 畫兩邊握把和表情並塗色。

切菜板

1 畫長方形。

2 左邊畫小長方形吊掛洞。

3 畫菜刀。

4 再畫一支捶肉棒並塗色。

廚房掛架

1 畫長條形。

2 畫幾個掛勾。

3 畫鍋鏟和湯勺。

4 再畫一支漏勺。

5 畫菜刀並塗色。

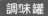 調味罐

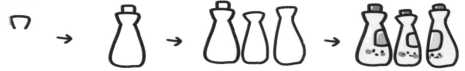

1 畫個ㄇ字形。　2 畫出完整的罐子。　3 再畫兩個罐子。　4 補畫塞蓋、標籤和
　　　　　　　　　　　　　　　　　　　　　　　　　　　　　　　　表情並塗色。

水壺

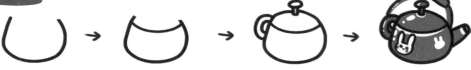

1 畫U形壺身。　2 上方畫曲線。　3 畫壺蓋、握把。　4 畫提把、壺嘴、
　　　　　　　　　　　　　　　　　　　　　　　　　　　　　　兔頭圖案並塗色。

微波爐

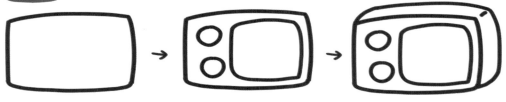

1 畫長方形。　2 畫圓形按鈕、方形透視窗。　3 後面畫出微波爐的厚度。

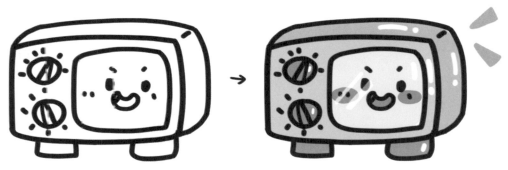

4 畫按鈕細節、表情和下方腳座。　　　　5 塗色。

榨汁機

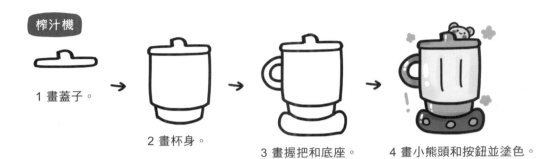

1 畫蓋子。

2 畫杯身。

3 畫握把和底座。

4 畫小熊頭和按鈕並塗色。

烤麵包機

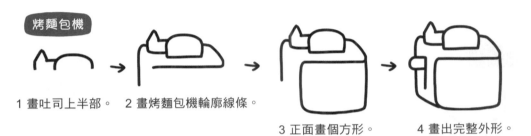

1 畫吐司上半部。　2 畫烤麵包機輪廓線條。

3 正面畫個方形。

4 畫出完整外形。

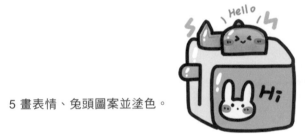

5 畫表情、兔頭圖案並塗色。

燉鍋

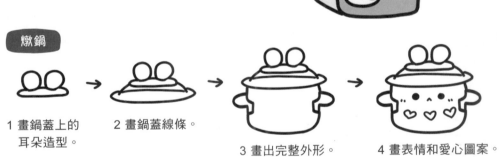

1 畫鍋蓋上的
耳朵造型。

2 畫鍋蓋線條。

3 畫出完整外形。

4 畫表情和愛心圖案。

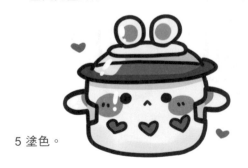

5 塗色。

陽臺上的植物

型態多樣的植物可以為居家環境增添許多清新與綠意！

 虎尾蘭

 → →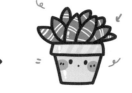

1 畫長條梯形。　2 往下方畫出花盆外形。　3 畫三片交疊的葉片。　4 多畫些葉片再畫表情，然後塗色。

球狀多肉

1 畫方形。　2 畫花盆圖案和一個球狀。　3 加畫耳朵。　 4 畫刺和表情並塗色。

蚊子草

 → → →

1 畫貓頭輪廓。　2 畫表情和圍巾。　3 畫三根長短不同的莖。　4 畫葉片並塗色。

若歌詩

 → → →

1 畫長條形。　2 畫圓底花盆外形。　3 畫一株植物。　4 多畫些葉片，再畫表情並塗色。

蘆薈

1 畫弧線。　　2 往下方畫出花盆外形。　　3 畫交疊的葉片。　　4 多畫些葉片再畫表情，
　　　　　　　　　　　　　　　　　　　　　　　　　　　　　　　　　　　然後塗色。

紅稚兒

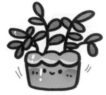

1 畫相連的三個圓形。　　2 往下畫花盆外形。　　3 畫植物外形。　　4 畫表情並塗色。

琉璃殿

1 畫花盆的兩面。　　2 畫植物外形。　　3 往上加交疊的葉片。　　4 畫花盆另外兩面和
　　　　　　　　　　　　　　　　　　　　　　　　　　　　　　　　　　　圖案，然後塗色。

小紅花

1 畫花盆外形。　　2 畫三根等長的莖。　　3 畫一朵花和葉片。　　4 再畫兩朵花和
　　　　　　　　　　　　　　　　　　　　　　　　　　　　　　　　　　　表情並塗色。

仙人掌

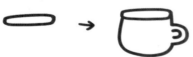

1 畫長條形。　　2 往下方畫出杯子外形。　　3 畫仙人掌。　　4 畫刺和表情
　　　　　　　　　　　　　　　　　　　　　　　　　　　　　　　　並塗色。

我也是仙人掌喔！

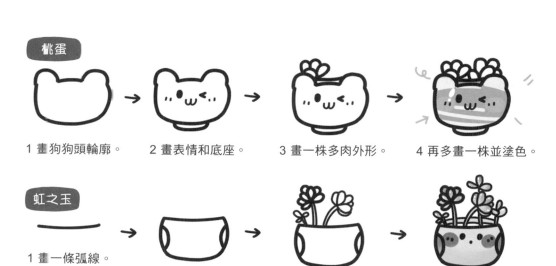

桃蛋

1 畫狗狗頭輪廓。　　2 畫表情和底座。　　3 畫一株多肉外形。　　4 再多畫一株並塗色。

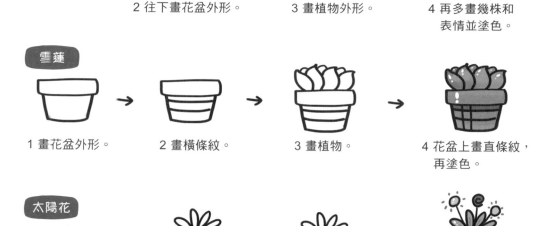

虹之玉

1 畫一條弧線。

2 往下畫花盆外形。　　3 畫植物外形。　　4 再多畫幾株和
　　　　　　　　　　　　　　　　　　　　　　表情並塗色。

雪蓮

1 畫花盆外形。　　2 畫橫條紋。　　3 畫植物。　　4 花盆上畫直條紋，
　　　　　　　　　　　　　　　　　　　　　　再塗色。

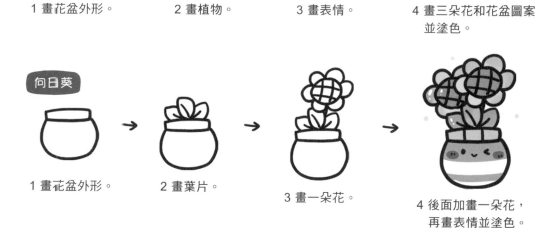

太陽花

1 畫花盆外形。　　2 畫植物。　　3 畫表情。　　4 畫三朵花和花盆圖案
　　　　　　　　　　　　　　　　　　　　　　並塗色。

向日葵

1 畫花盆外形。　　2 畫葉片。

3 畫一朵花。　　4 後面加畫一朵花，
　　　　　　　　　　再畫表情並塗色。

乾淨的衛浴

你是否也覺得，淋浴間是個適合唱歌的地方呢？

 花灑

 → → →

1 畫個蛋形。　　2 畫出花灑外形。　　3 畫出水孔和細節。　　4 畫表情和水滴並塗色。

洗髮精

 → → →

1 畫長方形。　　2 畫出按壓頭外形。　　　　　　　　　　　4 畫標籤、表情
　　　　　　　　　　　　　　　　　　　　　　　　　　　　　並塗色。

3 畫容器外形。

哎呀！

牙刷

每三個月就要換新牙刷喔！

 → →

1 畫牙刷柄。　2 畫牙刷毛和牙膏蓋。　3 畫牙膏軟管外形。　4 畫牙膏圖案和表情並塗色。

捲筒衛生紙

 → → →　　4 畫表情並塗色，再畫吊掛架。

1 畫兩個同心圓。　2 畫紙捲外形。　3 畫下垂的紙。

呼啦啦！
呼啦啦！

馬桶

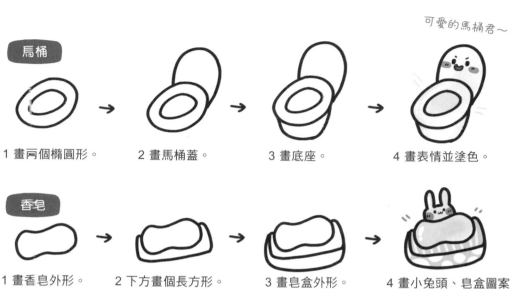

1 畫兩個橢圓形。　　2 畫馬桶蓋。　　3 畫底座。　　4 畫表情並塗色。

香皂

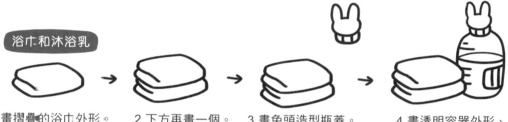

1 畫香皂外形。　　2 下方畫個長方形。　　3 畫皂盒外形。　　4 畫小兔頭、皂盒圖案
　　　　　　　　　　　　　　　　　　　　　　　　　　　　　　　　　並塗色。

浴巾和沐浴乳

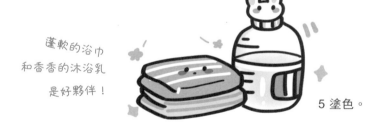

1 畫摺疊的浴巾外形。　　2 下方再畫一個。　　3 畫兔頭造型瓶蓋。　　4 畫透明容器外形、
　　　　　　　　　　　　　　　　　　　　　　　　　　　　　　　　　　刻度和標籤。

蓬軟的浴巾
和香香的沐浴乳
是好夥伴！

5 塗色。

毛巾掛架

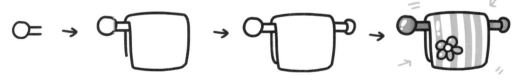

1 畫掛架左端。　　2 畫毛巾。　　3 畫掛架右端。　　4 畫圖案並塗色。

71

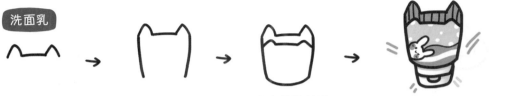

洗面乳

1 畫軟管上方尖角。　　2 往下畫線條。　　3 畫出軟管外形。　　4 畫蓋子、兔兔頭並塗色。

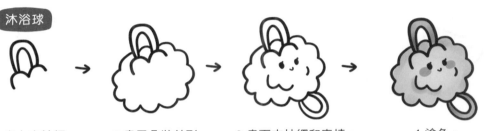

沐浴球

1 畫上方拉繩。　　2 畫雲朵狀外形。　　3 畫下方拉繩和表情。　　4 塗色。

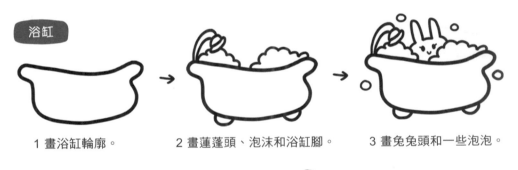

浴缸

1 畫浴缸輪廓。　　2 畫蓮蓬頭、泡沫和浴缸腳。　　3 畫兔兔頭和一些泡泡。

我愛洗澡，皮膚好好！

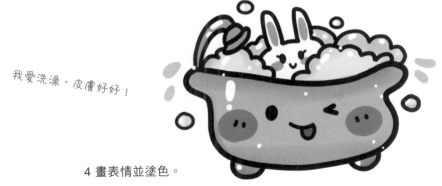

4 畫表情並塗色。

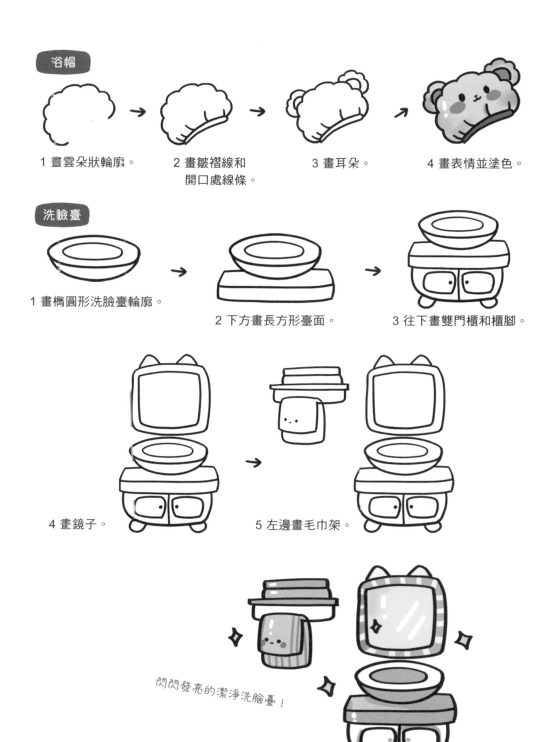

浴帽

1 畫雲朵狀輪廓。

2 畫皺褶線和
開口處線條。

3 畫耳朵。

4 畫表情並塗色。

洗臉臺

1 畫橢圓形洗臉臺輪廓。

2 下方畫長方形臺面。

3 往下畫雙門櫃和櫃腳。

4 畫鏡子。

5 左邊畫毛巾架。

閃閃發亮的潔淨洗臉臺!

6 塗色。

 # 我的辦公桌小物

為了高效率地學習和工作，齊全的裝備絕對少不了！

墨水瓶

 → 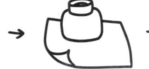 → 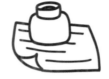 →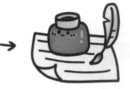

1 畫瓶子外形。　　2 下方畫一角掀起的紙。　　3 畫字跡線條。　　4 畫羽毛筆、表情並塗色。

鉛筆

 → → →

1 畫三角形筆頭。　　2 畫短胖形筆身。　　3 畫橡皮擦。　　4 畫筆尖、表情、
　　　　　　　　　　　　　　　　　　　　　　　　　　筆身線條並塗色。

橡皮擦

 → → →

1 畫上方有缺口　　2 畫兩條橫線。　　3 畫心形。　　4 畫表情並塗色。
　的方形。

調色盤

調色盤和畫筆
永遠相親相愛！

 → → →

1 畫外形。　　2 畫盤面圖形。　　3 畫水彩筆。　　4 畫表情並塗色。

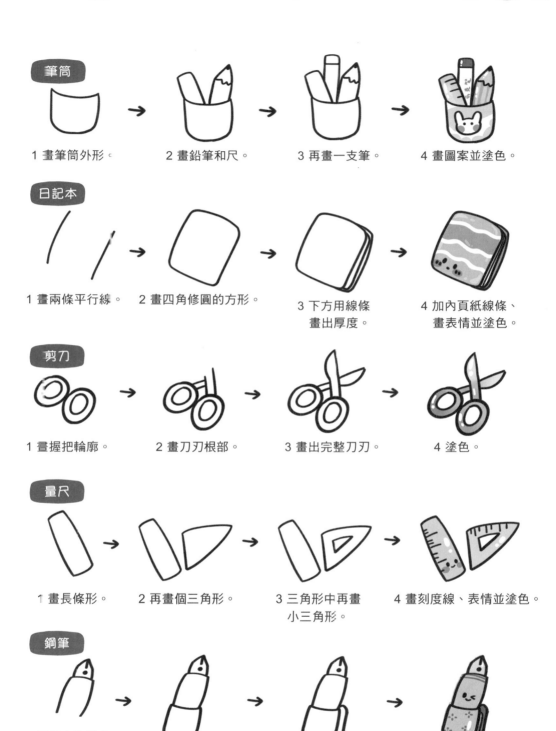

筆筒

1 畫筆筒外形。　2 畫鉛筆和尺。　3 再畫一支筆。　4 畫圖案並塗色。

日記本

1 畫兩條平行綫。　2 畫四角修圓的方形。　3 下方用線條畫出厚度。　4 加內頁紙線條、畫表情並塗色。

剪刀

1 畫握把輪廓。　2 畫刀刃根部。　3 畫出完整刀刃。　4 塗色。

量尺

1 畫長條形。　2 再畫個三角形。　3 三角形中再畫小三角形。　4 畫刻度線、表情並塗色。

鋼筆

1 畫筆尖和筆身。　2 畫筆蓋。　3 筆蓋上畫筆夾。　4 畫表情並塗色。

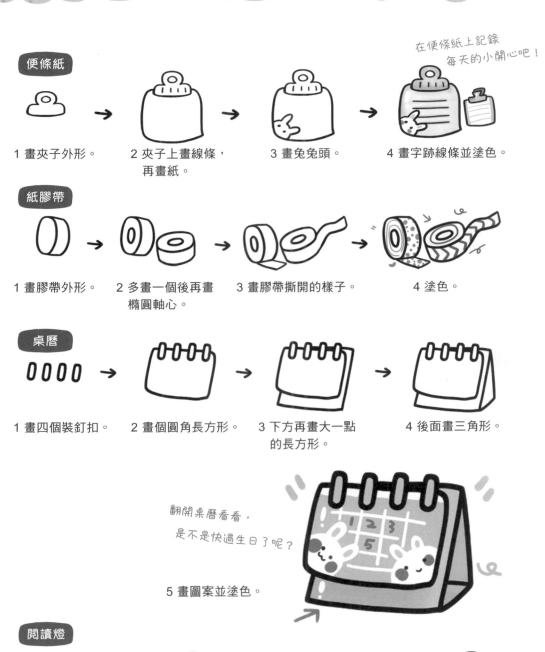

便條紙

在便條紙上記錄
每天的小開心吧！

1 畫夾子外形。　　2 夾子上畫線條，　　3 畫兔兔頭。　　4 畫字跡線條並塗色。
　　　　　　　　　再畫紙。

紙膠帶

1 畫膠帶外形。　　2 多畫一個後再畫　　3 畫膠帶撕開的樣子。　　4 塗色。
　　　　　　　　　橢圓軸心。

桌曆

1 畫四個裝釘扣。　　2 畫個圓角長方形。　　3 下方再畫大一點　　4 後面畫三角形。
　　　　　　　　　　　　　　　　　　　　的長方形。

翻開桌曆看看，
是不是快過生日了呢？

5 畫圖案並塗色。

閱讀燈

1 畫燈罩外形。　　2 畫燈泡和弧形支架。
　　　　　　　　3 下方畫方形底座和按鈕。　　4 塗色。

PART

5

穿得美美
去旅行

 多變的天氣

天氣的變化真是會影響人的心情啊！

太陽

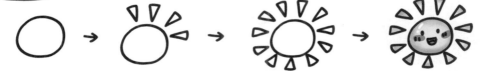

1 畫個圓。　　2 順著圓的外圍畫光芒。　　3 畫好一圈光芒。　　4 畫表情並塗色。

閃電

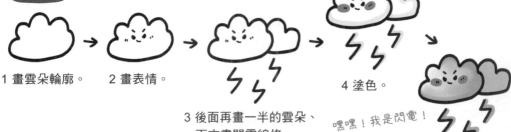

1 畫雲朵輪廓。　　2 畫表情。

3 後面再畫一半的雲朵、下方畫閃電線條。

4 塗色。

嘿嘿！我是閃電！

5 雲朵顏色也可以加深。

雨

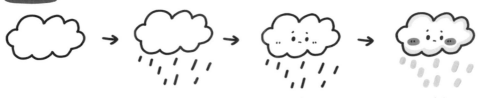

1 畫雲朵輪廓。　　2 下方畫雨絲線條。　　3 畫表情。　　4 塗色。

風

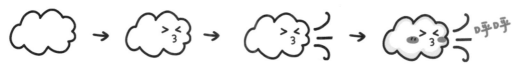

1 畫雲朵輪廓。　　2 畫表情。　　3 畫風的線條。　　4 塗色。

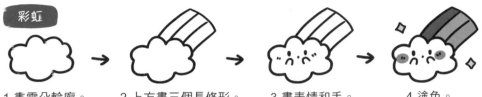

彩虹

1 畫雲朵輪廓。　　　2 上方畫三個長條形。　　　3 畫表情和手。　　　4 塗色。

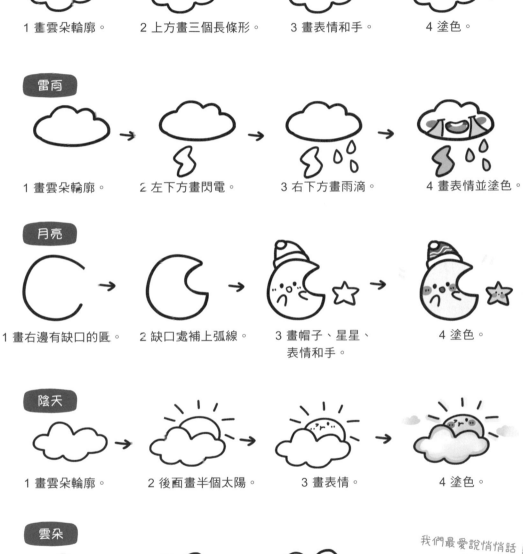

雷雨

1 畫雲朵輪廓。　　　2 左下方畫閃電。　　　3 右下方畫雨滴。　　　4 畫表情並塗色。

月亮

1 畫右邊有缺口的圓。　　2 缺口處補上弧線。　　3 畫帽子、星星、　　4 塗色。
　　　　　　　　　　　　　　　　　　　　　　　表情和手。

陰天

1 畫雲朵輪廓。　　　2 後面畫半個太陽。　　　3 畫表情。　　　4 塗色。

雲朵

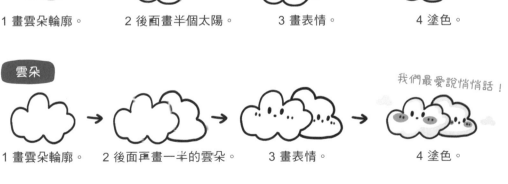

我們最愛說悄悄話！

1 畫雲朵輪廓。　　　2 後面再畫一半的雲朵。　　　3 畫表情。　　　4 塗色。

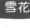 **雪花**

1 畫個X。　　　　2 畫橫線。線的兩端　　3 圓點旁都畫上箭頭。　4 沿中心點畫出星形，
　　　　　　　　　　都畫圓點。　　　　　　　　　　　　　　　　　　　再補些圓點。

下雪了

你那裡冬天下雪嗎？

1 畫雲朵輪廓。

2 下方畫雪花。　　　　3 畫表情。　　　　　　4 塗色。

星月

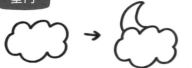 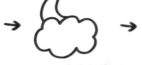 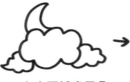

1 畫雲朵輪廓。　　　　2 後面畫半個彎月。　　3 左右再補畫雲朵。

4 畫表情、星星並塗色。

彩虹雲

1 畫半圓線。　　　　　2 往下再畫三條半圓線。　3 畫最後一條半圓線、　4 塗色。
　　　　　　　　　　　　　　　　　　　　　　　　　兩端畫雲朵。

龍捲風

當藍色小旋風
遇上粉色小旋風……

1 畫不規則的螺旋線。　　2 畫表情。　　　　　3 加速度線並塗色。

80

滿滿的衣櫃

每個女孩的衣櫃裡都有一襲獨一無二的洋裝。

水手服

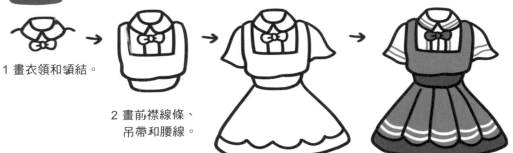

1 畫衣領和領結。

2 畫前襟線條、
　吊帶和腰線。

3 畫衣袖和裙子。

4 畫裙子褶線並塗色。

漢服

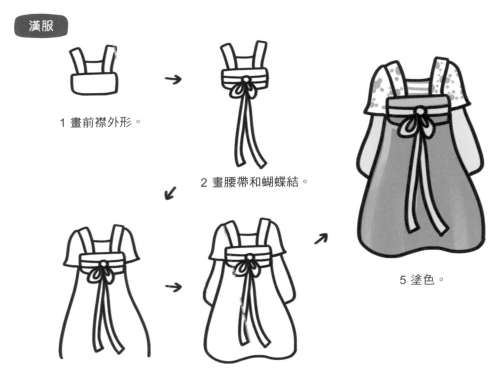

1 畫前襟外形。

2 畫腰帶和蝴蝶結。

3 畫衣袖上部和長裙外形。

4 畫水袖、鋪裙襬線條。

5 塗色。

81

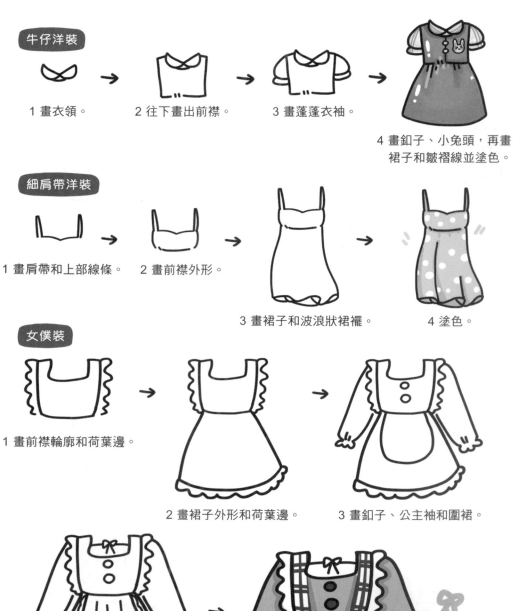

牛仔洋裝

1 畫衣領。　→　2 往下畫出前襟。　→　3 畫蓬蓬衣袖。　→

4 畫釦子、小兔頭,再畫
裙子和皺褶線並塗色。

細肩帶洋裝

1 畫肩帶和上部線條。　→　2 畫前襟外形。　→　3 畫裙子和波浪狀裙襬。　→　4 塗色。

女僕裝

1 畫前襟輪廓和荷葉邊。　→　2 畫裙子外形和荷葉邊。　→　3 畫釦子、公主袖和圍裙。

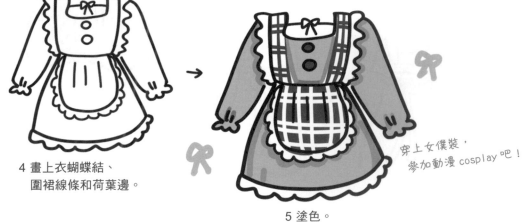

4 畫上衣蝴蝶結、
圍裙線條和荷葉邊。　→

穿上女僕裝,
參加動漫 cosplay 吧!

5 塗色。

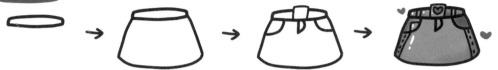

牛仔短裙

1 畫長條形腰線。　　2 畫出裙子形狀。　　3 畫腰帶帶頭、口袋和　　4 畫腰帶的固定帶、
　　　　　　　　　　　　　　　　　　　　　拉鍊線條。　　　　　　心形圖案和縫線
　　　　　　　　　　　　　　　　　　　　　　　　　　　　　　　並塗色。

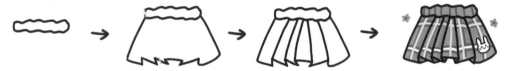

粉色格子裙

1 畫皺褶狀腰線。　　2 畫下襬鋸齒狀的　　3 畫裙子褶線。　　　4 畫小兔頭並塗色。
　　　　　　　　　　　裙子外形。

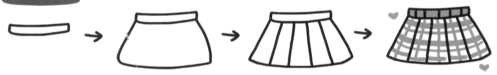

紫色百褶裙

1 畫長條形腰線。　　2 畫裙子外形。　　　3 畫裙子褶線。　　　4 畫腰部線條並塗色。

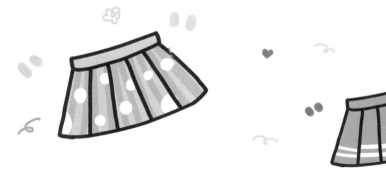

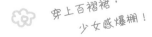

穿上百褶裙，
少女感爆棚！

短袖和短褲

炎炎夏日裡就是要穿得清涼些呀!

短袖T恤

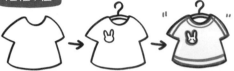

1 畫T恤外形。　2 畫衣架和　　3 塗色。
　　　　　　　　兔兔頭。

兔兔短褲

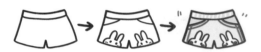

1 畫短褲外形。　2 畫口袋和　　3 塗色。
　　　　　　　　兔兔頭。

短袖襯衫

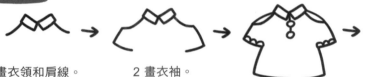

1 畫衣領和肩線。　　　2 畫衣袖。

3 補肩線和下襬、　　4 畫下襬花邊並塗色。
　畫釦子、衣袖花邊。

兩件式穿搭

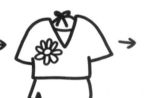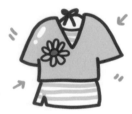

1 畫一個V形。　　2 畫短上衣外形。

3 畫內搭衣和小花圖案。　　4 塗色。

小熊層次T恤

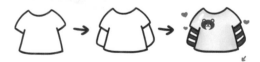

1 畫T恤外形。　2 畫長袖外形。　3 畫小熊頭
　　　　　　　　　　　　　　　並塗色。

波點短袖上衣

1 畫袖口反褶的　　2 畫口袋。　　3 塗色。
　上衣外形。

笑驗套裝

1 畫T恤外形。

2 畫笑臉和短褲外形。

3 塗色。

籃球套裝

1 畫背心外形。

2 畫號和短褲外形。

3 塗色。

木耳邊短上衣

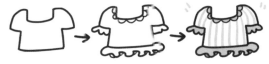

1 畫U形領上衣。

2 領口、袖口和下襬畫木耳狀滾邊。

3 塗色。

領帶制服

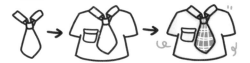

1 畫衣領和領帶。

2 畫上衣外形和口袋。

3 塗色。

泡泡袖上衣＋牛仔短褲

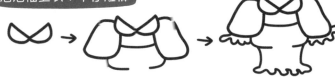

1 畫衣領。

2 畫泡泡袖和前襟。

3 畫束腰上衣，袖口和下襬畫木耳邊。

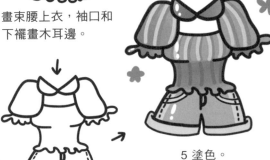

5 塗色。

4 畫褲管反褶的短褲，側邊畫縫線。

鞋子和配飾

選對鞋子和配飾,會讓整體穿搭更有型喔!

高跟鞋

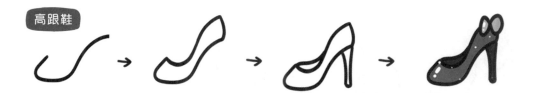

1 畫鞋底線條。　　2 畫側面線條。　　3 畫另一邊線條和高跟。　　4 畫蝴蝶結並塗色。

涼鞋

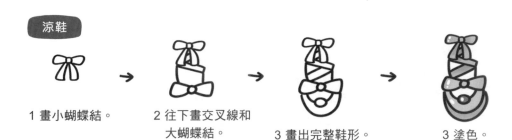

1 畫小蝴蝶結。　　2 往下畫交叉線和　　3 畫出完整鞋形。　　3 塗色。
　　　　　　　　　大蝴蝶結。

芭蕾舞鞋

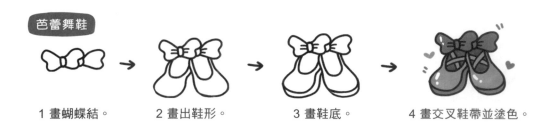

1 畫蝴蝶結。　　2 畫出鞋形。　　3 畫鞋底。　　4 畫交叉鞋帶並塗色。

厚底帆布鞋

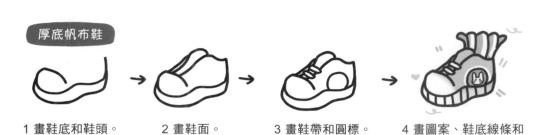

1 畫鞋底和鞋頭。　　2 畫鞋面。　　3 畫鞋帶和圓標。　　4 畫圖案、鞋底線條和
　　　　　　　　　　　　　　　　　　　　　　　　　　　襪子並塗色。

平底便鞋

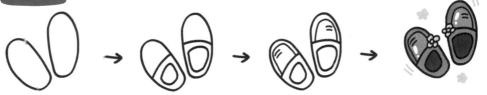

1 畫鞋底。　　　　2 畫完整外形。　　　　3 畫鞋面線條。　　　　4 畫小花並塗色。

拖鞋

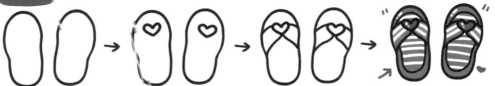

1 畫鞋底。　　　　2 畫心形圖案。　　　　3 畫鞋面。　　　　4 畫鞋底線條並塗色。

室內拖鞋

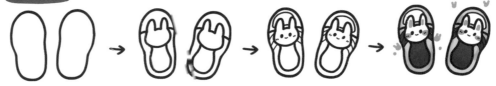

1 畫鞋底。　　　　2 畫兔兔頭鞋面。　　　　3 畫表情和鞋面線條。　　　　4 塗色。

保暖襪

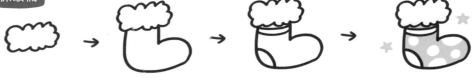

1 畫雲朵狀襪口。　　　　2 畫襪子外形。　　　　3 畫襪身線條。　　　　4 塗色。

毛帽

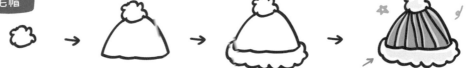

1 畫裝飾毛球。　　　　2 畫三角形帽子。　　　　3 畫帽沿毛邊。　　　　4 畫編織線並塗色。

 項鍊

 → → →

1 畫心形。　　2 畫墜子細節。

3 畫圓珠鍊。

4 塗色。

 墨鏡

 → → →

1 畫兩個心形。　　2 畫鼻架。　　3 畫鏡框輪廓。　　4 畫眼鏡腳並塗色。

手套

 → → →

1 畫右手手套
　上半部。

2 畫下半部束口
　和皺褶。

3 再畫一個左手手套。

4 畫表情、滾毛邊並塗色。

圍巾

 → → →

1 畫四角修圓的
　長方形。

2 往下畫平行線。

3 畫後面線條和滾毛邊。

4 畫直線圖案並塗色。

髮箍

 → 　　　　 　　

1 畫兩端相交的弧線。

2 畫兔耳並塗色。

3 畫小熊和小鴨頭
　並塗色。

4 畫米妮大耳和
　蝴蝶結並塗色。

萌萌小包包

包包能裝下出遊時需要的物品，也能裝進美好回憶。

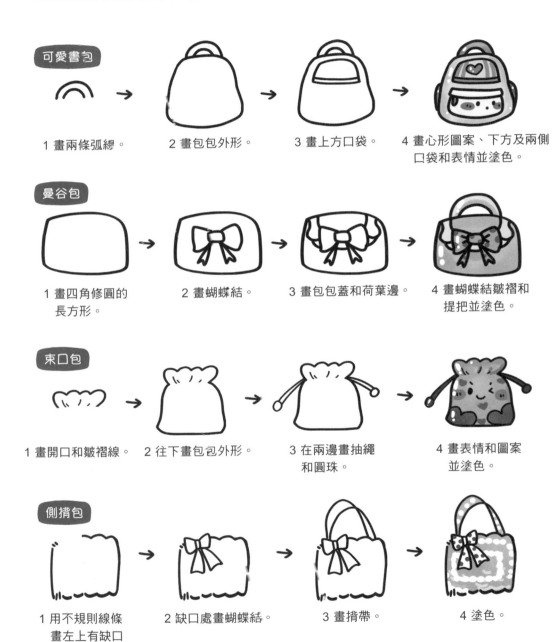

可愛書包

1 畫兩條弧線。　　2 畫包包外形。　　3 畫上方口袋。　　4 畫心形圖案、下方及兩側
　　　　　　　　　　　　　　　　　　　　　　　　　　　　　　口袋和表情並塗色。

曼谷包

1 畫四角修圓的　　　2 畫蝴蝶結。　　3 畫包包蓋和荷葉邊。　　4 畫蝴蝶結皺褶和
　長方形。　　　　　　　　　　　　　　　　　　　　　　　　　　　提把並塗色。

束口包

1 畫開口和皺褶線。　2 往下畫包包外形。　3 在兩邊畫抽繩　　4 畫表情和圖案
　　　　　　　　　　　　　　　　　　　　　和圓珠。　　　　　並塗色。

側揹包

1 用不規則線條　　　2 缺口處畫蝴蝶結。　3 畫揹帶。　　　4 塗色。
　畫左上有缺口
　的方形。

醫生包

 → → →

1 畫四角修圓的
　長方形。

2 畫包包蓋子。

3 畫出包包厚度，
　再畫提把。

4 畫皮釦和縫線
　並塗色。

小熊手提包

 → → →

1 畫小熊頭輪廓。

2 後面再畫一個
　小熊頭。

3 畫提把、夾層線條
　和表情。

4 塗色。

胸包

 → → →

1 畫上方揹帶。

2 畫出胸包輪廓。

3 畫兔兔圖案和拉鍊。

4 畫縫線並塗色。

珠鍊口金包

 → →

1 畫金屬開口。

2 畫出包包外形。

3 畫兔兔圖案
　和珠鍊提把。

4 塗色。

女孩兒都喜愛的
珍珠鍊配包包！

斜揹包

 → → →

1 畫揹帶。

2 畫包包輪廓。

3 畫包包蓋子和
　厚度線條。

4 畫揹帶金屬釦和
　蝴蝶結並塗色。

時尚梳妝臺

你的梳妝臺上是彩妝多還是保養品多呢？

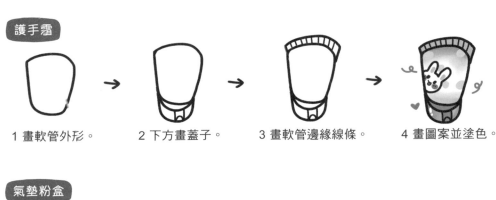

1 畫軟管外形。　　2 下方畫蓋子。　　3 畫軟管邊緣線條。　　4 畫圖案並塗色。

氣墊粉盒

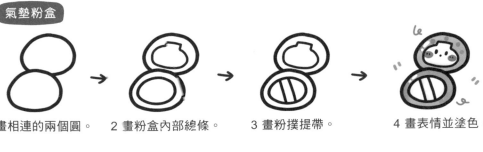

1 畫相連的兩個圓。　2 畫粉盒內部線條。　3 畫粉撲提帶。　　4 畫表情並塗色。

面霜

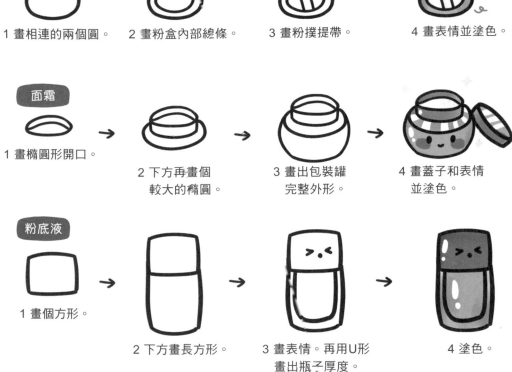

1 畫橢圓形開口。

2 下方再畫個
較大的橢圓。

3 畫出包裝罐
完整外形。

4 畫蓋子和表情
並塗色。

粉底液

1 畫個方形。

2 下方畫長方形。

3 畫表情。再用U形
畫出瓶子厚度。

4 塗色。

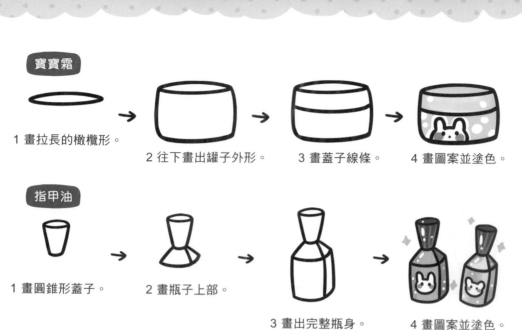

寶寶霜

1 畫拉長的橢圓形。

2 往下畫出罐子外形。

3 畫蓋子線條。

4 畫圖案並塗色。

指甲油

1 畫圓錐形蓋子。

2 畫瓶子上部。

3 畫出完整瓶身。

4 畫圖案並塗色。

噴霧

1 畫有小洞的噴口。

2 畫出蓋子。

3 畫圓形瓶身。

4 畫蓋子線條、水位線
 和表情並塗色。

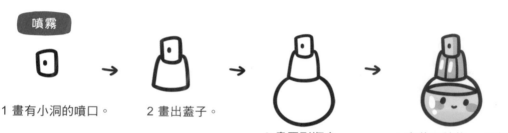

防曬乳

1 畫蓋子。

2 畫瓶子上部。

3 畫出完整瓶身。

4 畫圖案和表情
 並塗色。

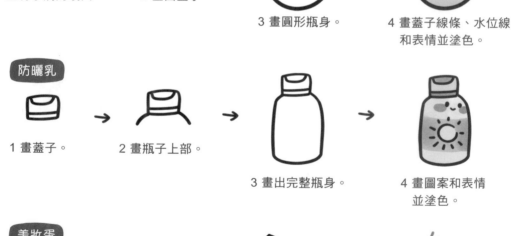

美妝蛋

1 畫拉長的水滴形。

2 畫出完整外形。

3 再多畫一個。

4 畫表情並塗色。

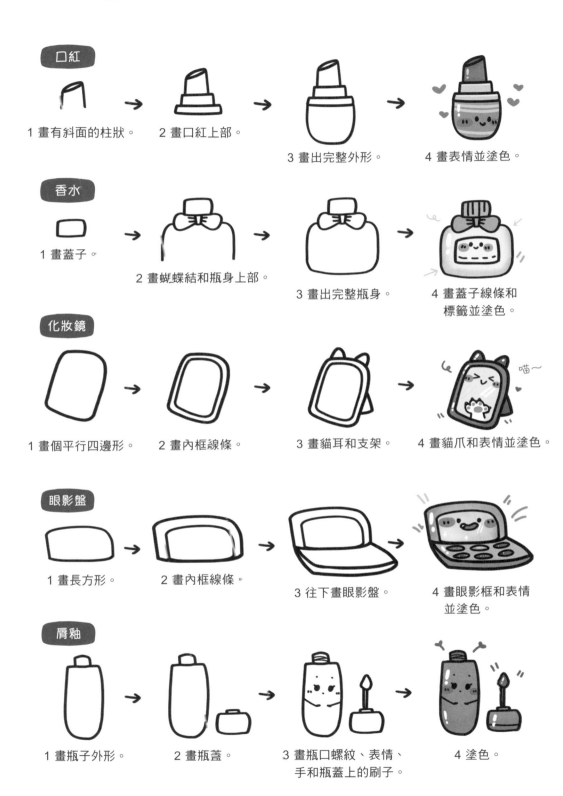

口紅

1 畫有斜面的柱狀。

2 畫口紅上部。

3 畫出完整外形。

4 畫表情並塗色。

香水

1 畫蓋子。

2 畫蝴蝶結和瓶身上部。

3 畫出完整瓶身。

4 畫蓋子線條和標籤並塗色。

化妝鏡

1 畫個平行四邊形。

2 畫內框線條。

3 畫貓耳和支架。

4 畫貓爪和表情並塗色。

眼影盤

1 畫長方形。

2 畫內框線條。

3 往下畫眼影盤。

4 畫眼影框和表情並塗色。

屑釉

1 畫瓶子外形。

2 畫瓶蓋。

3 畫瓶口螺紋、表情、手和瓶蓋上的刷子。

4 塗色。

回憶滿載的旅遊

建築、街道、特色小物……沿途的每處風景都值得紀念。

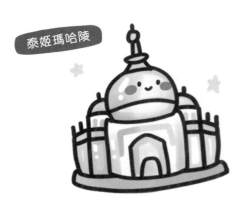

泰姬瑪哈陵

泰姬瑪哈陵是印度國王
為紀念已故王妃而建造的喔！

長城

壯觀的長城一定要去看看！

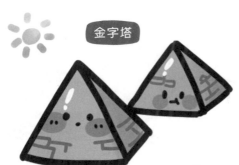

金字塔

埃及金字塔是
「世界七大奇蹟」之一。

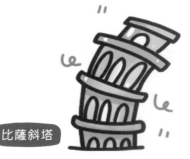

比薩斜塔

是否愛上了比薩斜塔的歪頭殺？

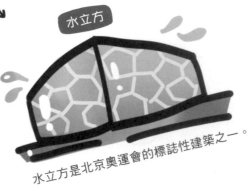

水立方

水立方是北京奧運會的標誌性建築之一。

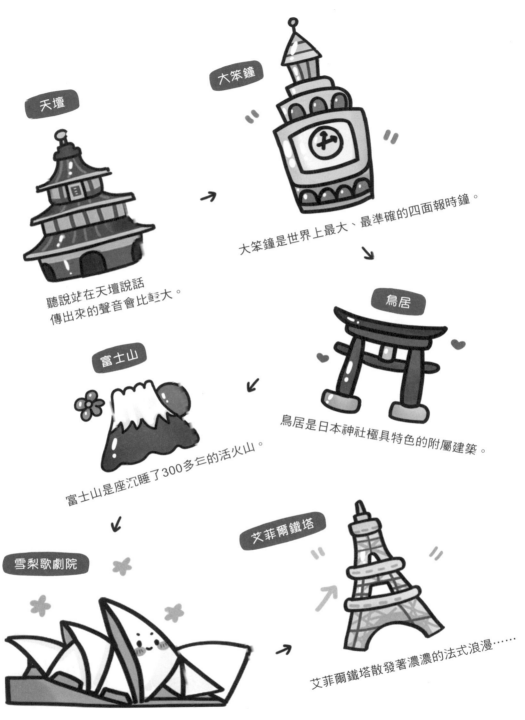

天壇

大笨鐘

大笨鐘是世界上最大、最準確的四面報時鐘。

聽說站在天壇說話傳出來的聲音會比較大。

鳥居

富士山

鳥居是日本神社極具特色的附屬建築。

富士山是座沉睡了300多年的活火山。

雪梨歌劇院

艾菲爾鐵塔

艾菲爾鐵塔散發著濃濃的法式浪漫⋯⋯

瞧！雪梨歌劇院的外形像極了貝殼。

火車

1 畫車頭輪廓。　　2 畫前車窗。　　3 畫車身線條。　　4 畫側面車窗並塗色。

帆船

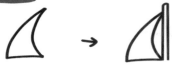

1 畫左邊風帆。　　2 畫桅杆。　　3 畫右邊風帆、　　4 畫表情、雲朵和
　　　　　　　　　　　　　　　　　　船身和波浪線。　　　太陽並塗色。

沙灘傘

 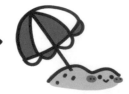

1 畫半圓形。　　2 畫傘柄。　　3 畫傘面線條和荷葉邊。　　4 畫沙灘和表情並塗色。

紅綠燈

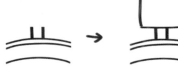

1 畫底座線條。　　2 往上畫個方形。　　3 畫燈蓋和燈泡。　　4 塗色。

自行車

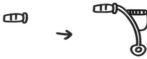

1 畫把手。　　2 畫前支架和籃子。　　3 畫出完整車身。　　4 籃子裡畫植物並塗色。

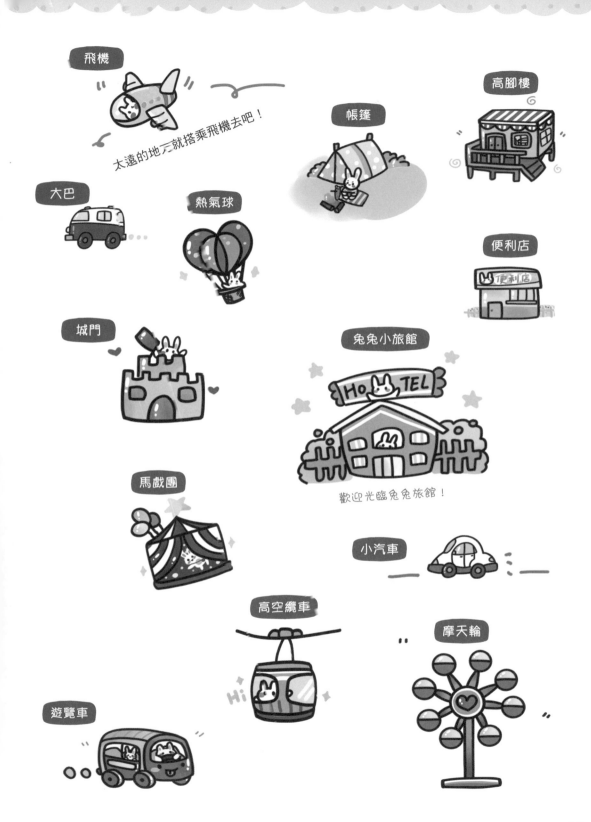

飛機

太遠的地方就搭乘飛機去吧！

帳篷

高腳樓

大巴

熱氣球

便利店

城門

兔兔小旅館

HO TEL

歡迎光臨兔兔旅館！

馬戲團

小汽車

高空纜車

Hi

摩天輪

遊覽車

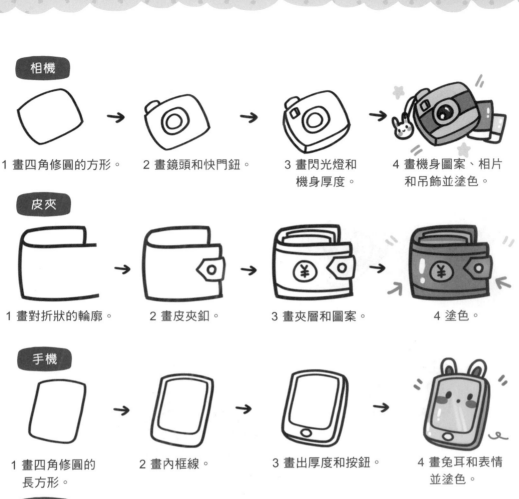

相機

1 畫四角修圓的方形。 → 2 畫鏡頭和快門鈕。 → 3 畫閃光燈和機身厚度。 → 4 畫機身圖案、相片和吊飾並塗色。

皮夾

1 畫對折狀的輪廓。 → 2 畫皮夾釦。 → 3 畫夾層和圖案。 → 4 塗色。

手機

1 畫四角修圓的長方形。 → 2 畫內框線。 → 3 畫出厚度和按鈕。 → 4 畫兔耳和表情並塗色。

地圖

1 畫長方形。 → 2 畫內框線。 → 3 畫道路線。 → 4 畫定位標圖案並塗色。

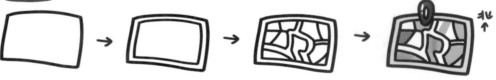

頭戴式耳機

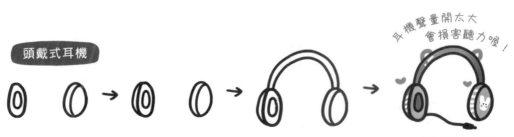

耳機聲量開太大 會損害聽力喔！

1 畫左右耳罩。 → 2 畫左耳罩厚度線。 → 3 畫連接耳罩的頭帶。 → 4 畫電源線和插頭並塗色。

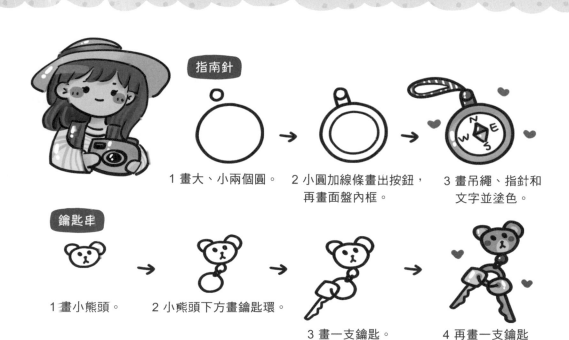

指南針

1 畫大、小兩個圓。

2 小圓加線條畫出按鈕，再畫面盤內框。

3 畫吊繩、指針和文字並塗色。

鑰匙串

1 畫小熊頭。

2 小熊頭下方畫鑰匙環。

3 畫一支鑰匙。

4 再畫一支鑰匙並塗色。

車票

1 畫上、下線條。

2 左右兩邊畫凹形線。

3 畫字跡和虛線。

4 加字、畫圖案並塗色。

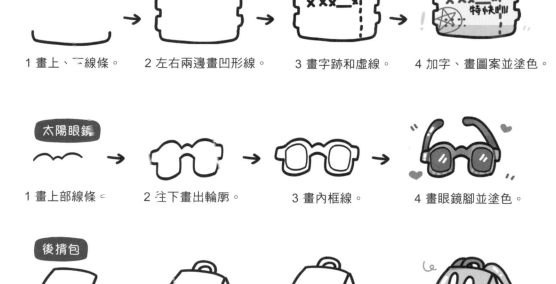

太陽眼鏡

1 畫上部線條。

2 往下畫出輪廓。

3 畫內框線。

4 畫眼鏡腳並塗色。

後揹包

1 畫方形包蓋。

2 畫提把和包身。

3 畫包包厚度線和扣帶。

4 畫圖案、縫線和揹帶並塗色。

PART

6

超級萌的
小動物

喵喵喵星人

來自喵星球的喵星人,個個都很傲嬌。

虎斑貓

 → → →

1 畫頭頂線條
　與耳朵。

2 畫耳毛和頭形。

3 畫出身體。

4 畫表情、前腳和
　尾巴並塗色。

三花貓

 → → →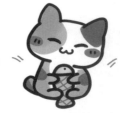

1 畫頭頂線條
　與耳朵。

2 畫出頭形。

3 畫身體與四肢。

4 畫表情、尾巴和魚
　並塗色。

布偶貓

 → → →

1 畫頭頂線條
　與耳朵。

2 畫出頭形和領結。

3 畫身體和前腳。

4 畫表情、尾巴
　並塗色。

狸花貓

 →

1 畫出完整輪廓。

2 畫表情、毛線球並塗色。

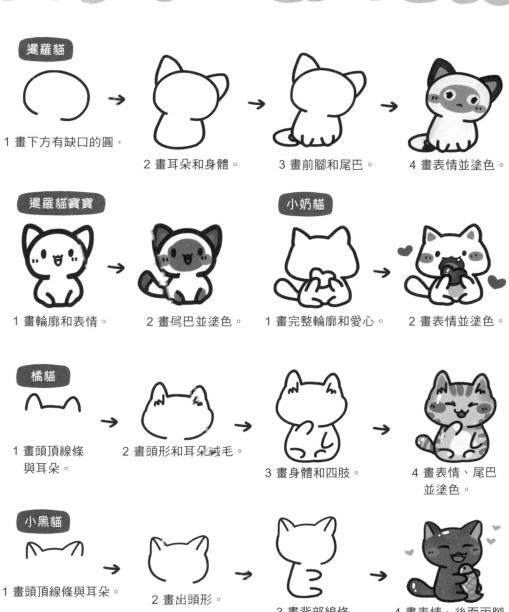

暹羅貓

1 畫下方有缺口的圓。

2 畫耳朵和身體。

3 畫前腳和尾巴。

4 畫表情並塗色。

暹羅貓寶寶

1 畫輪廓和表情。

2 畫尾巴並塗色。

小奶貓

1 畫完整輪廓和愛心。

2 畫表情並塗色。

橘貓

1 畫頭頂線條與耳朵。

2 畫頭形和耳朵絨毛。

3 畫身體和四肢。

4 畫表情、尾巴並塗色。

小黑貓

1 畫頭頂線條與耳朵。

2 畫出頭形。

3 畫背部線條和兩隻腳。

4 畫表情、後面兩腳、魚和尾巴並塗色。

小白貓

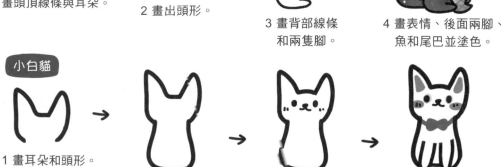

1 畫耳朵和頭形。

2 畫身體。

3 畫表情。

4 畫前腳並塗色。

來畫不同的貓

世界上的貓有好多種，你家貓咪是哪一種呢？

兔兔貓

 → →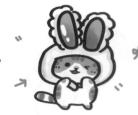

1 畫兔耳朵。　2 下方畫兔帽輪廓。　3 畫兔耳花邊和表情。

4 畫貓咪身體並塗色。

小魚貓

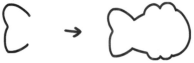 → →

1 畫魚尾巴。　2 畫出小魚完整輪廓。　3 魚頭部位畫橢圓形。

4 畫貓咪身體。

喵～喵最愛吃鯛魚燒了！

5 畫表情並塗色。

微笑貓

 → →

1 畫頭頂線條與耳朵。　2 畫貓頭外形。

3 畫前腳和容器外形。

4 畫表情並塗色。

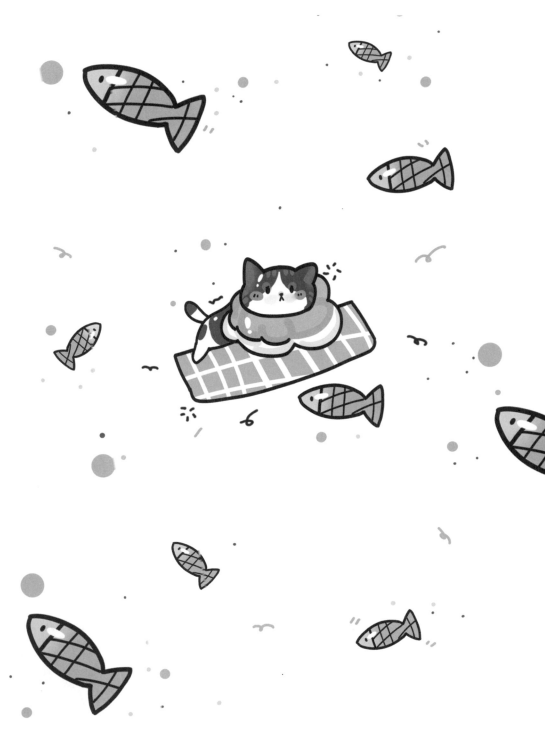

汪汪汪星人

汪星球的汪星人終於登陸地球啦！

 柴犬

 → → →

1 畫頭頂線條　　2 畫耳朵輪廓線　　3 畫下巴線、肩線　　4 畫表情並塗色。
　與耳朵。　　　　和頭形。　　　　　和圍巾。

柯基

 → → →

短腿天使科基
　就是萌萌噠！

1 畫頭頂線條　　　　2 畫頭形和肩線。　　3 畫嘴和舌頭、下巴　　4 畫表情並塗色。
　與耳朵。　　　　　　　　　　　　　　　和胸線、前腳。

哈士奇

 → → →

1 畫頭頂線條　　　2 畫出頭形。　　　3 畫鼻子和嘴、圍巾　　4 畫眼睛、骨頭
　與耳朵。　　　　　　　　　　　　　和肩線。　　　　　　　並塗色。

牛頭狽

 → → →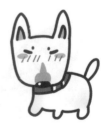

1 畫頭頂線條　　　2 畫出頭形和嘴。　　3 畫表情。　　　4 畫項圈、身體、腳
　與耳朵。　　　　　　　　　　　　　　　　　　　　　　和尾巴並塗色。

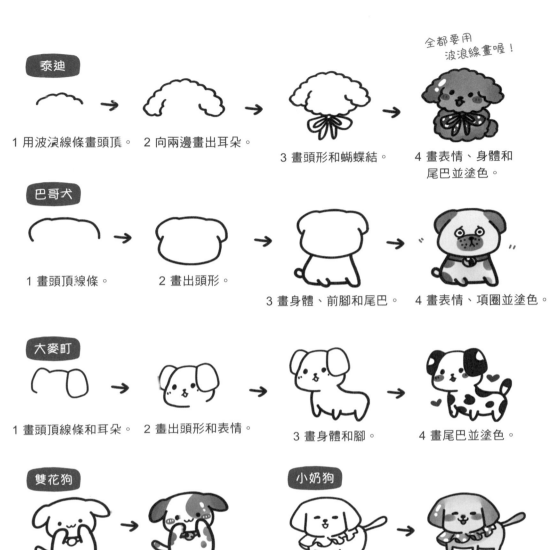

全都要用
波浪線畫喔！

泰迪

1 用波浪線條畫頭頂。　　2 向兩邊畫出耳朵。

3 畫頭形和蝴蝶結。　　4 畫表情、身體和
尾巴並塗色。

巴哥犬

1 畫頭頂線條。　　2 畫出頭形。

3 畫身體、前腳和尾巴。　　4 畫表情、項圈並塗色。

大麥町

1 畫頭頂線條和耳朵。　　2 畫出頭形和表情。

3 畫身體和腳。　　4 畫尾巴並塗色。

雙花狗

1 畫完整外形、表情
和鈴鐺。　　2 塗色。

小奶狗

1 畫完整外形、表情
和圍裙。　　2 塗色。

博美犬

1 畫頭頂線條和耳朵。　　2 畫出頭形。

3 畫身體、腳和尾巴。　　4 畫表情和圍巾
並塗色。

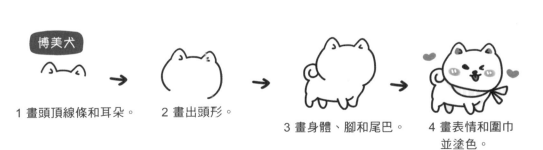

 ## 蹦蹦小兔子

小兔兔有千萬種萌畫法喔！

 洋裝兔

 → → →

1 畫頭頂線條和
　長耳朵。

2 畫出頭形。

3 畫洋裝外形和腳。

4 畫表情並塗色。

甜甜圈兔

 → → →

1 畫長耳朵和頭形。

2 畫前腳。

3 畫甜甜圈。

4 畫表情並塗色。

草莓兔

 → → →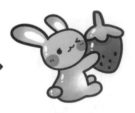

1 畫側面的耳朵
　和頭形。

2 畫側面的身體、
　腳和尾巴。

3 畫後面的耳朵和腳。

4 畫表情、草莓
　並塗色。

天使兔

 → → →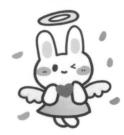

1 畫頭頂線條
　和長耳朵。

2 畫頭形和前腳。

3 畫連衣裙和後腳。

4 畫表情、翅膀、愛心
　和光環並塗色。

太空兔

 → → →

1 畫長耳朵和頭形。

2 畫脖子和頭外圍的大圓。

3 畫表情、前腳和身體。

4 塗色。

手機兔

 → → →

1 畫頭頂線條和長耳朵。

2 畫出頭形。

3 畫蝴蝶結、前腳和手機。

4 畫表情並塗色。

長耳兔

 → → →

1 畫頭頂線條和一邊長耳朵。

2 畫出頭形。

3 畫身體和腳。

4 畫帽子、表情和另一邊耳朵並塗色。

書包兔

 → → →

1 畫頭頂線條和長耳朵。

2 畫頭形和左前腳。

3 畫右前腳、身體線條和尾巴。

4 畫後腳。

揹個小書包
上學去囉！

5 畫表情、背心和書包並塗色。

 # 萌萌動物大集合

動物園裡有那麼多可愛小動物，你最愛哪一種？

1 畫個扁圓形。

2 畫耳朵和眼睛。

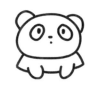
3 畫鼻和嘴、上半身
　和前腳。

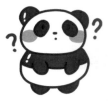
4 畫下半身和後腳
　並塗色。

1 畫頭頂線條
　和耳朵。

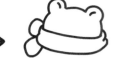
2 畫耳廓線和圍巾。

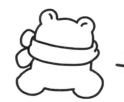
3 畫身體和後腳。

4 畫表情和前腳
　並塗色。

1 畫頭頂線條
　和耳朵。

2 畫出頭形。

3 畫前腳。

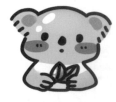
4 畫表情、葉子
　並塗色。

1 畫頭頂線條
　和耳朵。

2 畫耳廓線、身體
　和後腳。

3 畫表情和前腳。

4 畫背刺並塗色。

110

 萌樣獨角獸 聽說，對著獨角獸許願，你的願望就會實現喲！

哈哈！好開心！

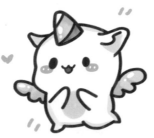

我會飛喔！

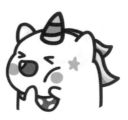

我才沒有胖嘟嘟！

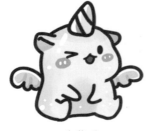

我萌嗎？

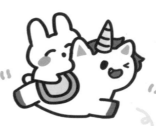

和我一起奔跑吧！

我的角角最可愛。

給你小心心。

我也會害羞喔！

萌樣十二生肖　為什麼十二生肖裡沒有貓咪呢？

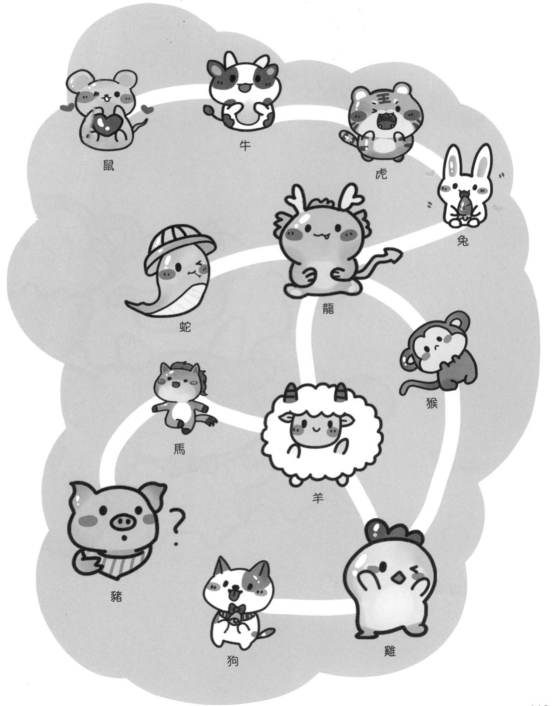

鼠

牛

虎

兔

蛇

龍

猴

馬

羊

豬

狗

雞

萌寵全家福　　來喔！看鏡頭啦！一、二、三，茄子⋯

● 開始

Hi

萌樣海洋生物

海洋世界的生物真是多采多姿又令人好奇呀！

鯨魚

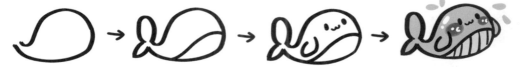

1 畫水滴形輪廓。

2 畫腹部區隔線和尾巴。

3 畫表情和胸鰭。

4 畫後面的胸鰭和腹部直線並塗色。

扇貝

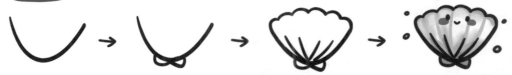

1 畫向上彎起的弧線。

2 下方畫個蝴蝶結。

3 畫貝殼外形和線條。

4 畫泡泡和表情並塗色。

海螺

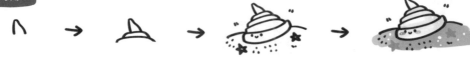

1 畫小尖角。

2 畫上半部線條。

3 畫下半部和表情、沙灘和海星。

4 塗色。

海豚

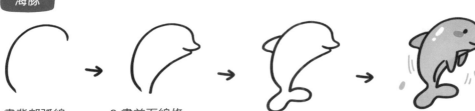

1 畫背部弧線。

2 畫前面線條。

3 畫背鰭和尾巴。

4 畫表情、胸鰭和腹部線條並塗色。

章魚

 → → →

1 畫下方開口的圓。　2 畫四隻觸手。　3 上方再畫兩隻短觸手。　4 畫水花、蝴蝶結和表情並塗色。

水母

 → → →

1 畫半圓弧線。　2 畫出頭形。　3 下方畫五隻觸手。　4 畫表情和頭部皺褶線並塗色。

螃蟹

 → → →

1 畫左邊蟹螯。　2 下面畫個橢圓形。　3 畫出完整外形。　4 畫腹部橫線和愛心並塗色。

鯊魚

 → → →

1 畫背鰭。　2 畫橄欖形身體。　3 畫眼、嘴和尖牙、胸鰭和尾巴。　4 塗色。

PART
7

男孩和女孩

臉形・髮型・五官

萌萌的人物有著各種不同的臉形和五官，要一步一步耐心畫喲！

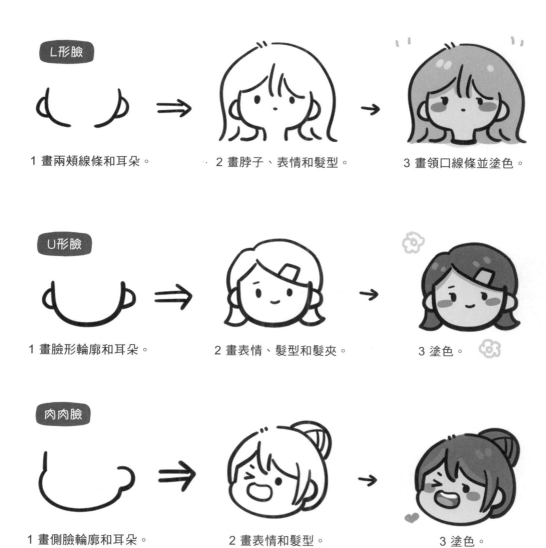

L形臉

1 畫兩頰線條和耳朵。

2 畫脖子、表情和髮型。

3 畫領口線條並塗色。

U形臉

1 畫臉形輪廓和耳朵。

2 畫表情、髮型和髮夾。

3 塗色。

肉肉臉

1 畫側臉輪廓和耳朵。

2 畫表情和髮型。

3 塗色。

 ⇒

1 畫撿形輪廓和耳朵。　　　2 畫表情和髮型。　　　3 塗色。

大餅臉

 ⇒ →

1 畫臉形輪廓和三朵。　　　2 畫表情和髮型。　　　3 塗色。

方形臉

 ⇒ →

1 畫臉形輪廓和耳朵。　　　2 畫表情和髮型。　　　3 塗色。

髮型基礎畫法

1 畫兩頰輪廓線。　　2 畫耳朵和脖子。　　3 頭頂先畫弧線當作基準線。

4 畫髮型時，頭頂線條　　　5 髮型完成後再畫
　必須在基準線上方。　　　　表情和身體等。

121

俐落短髮

1 畫出髮型。

2 塗色。

★就算畫短髮，耳朵下方也要
露出一點「後髮」喔！

中長髮

1 畫出髮型。

2 塗色。

★「後髮」加長到肩膀
就是中長髮囉！

瀏海造型變化

無瀏海造型

↓

齊平瀏海兒 →

旁分瀏海兒 →

空氣瀏海兒 →

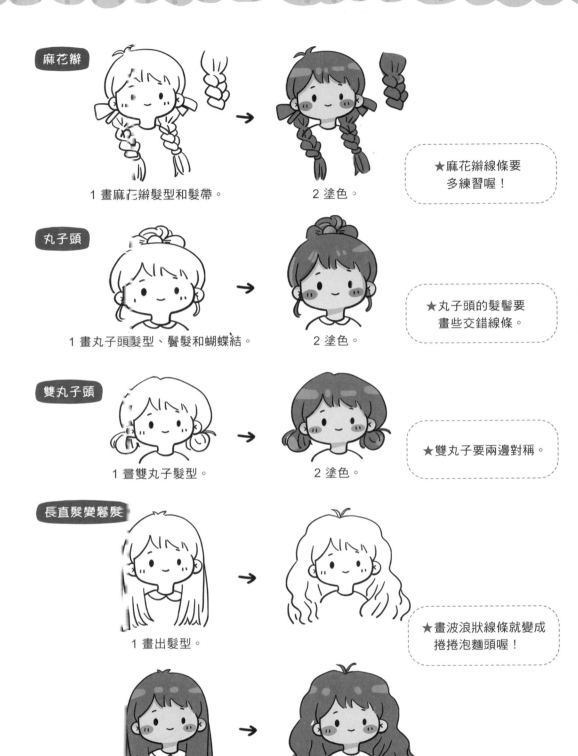

麻花辮

1 畫麻花辮髮型和髮帶。　　　　2 塗色。

★麻花辮線條要
多練習喔！

丸子頭

1 畫丸子頭髮型、鬢髮和蝴蝶結。　　2 塗色。

★丸子頭的髮髻要
畫些交錯線條。

雙丸子頭

1 畫雙丸子髮型。　　　　2 塗色。

★雙丸子要兩邊對稱。

長直髮變鬈髮

1 畫出髮型。

★畫波浪狀線條就變成
捲捲泡麵頭喔！

2 塗色。

各種眼睛

各種嘴形

表情變化

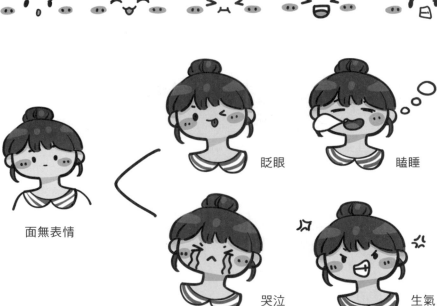

面無表情

眨眼

瞌睡

哭泣

生氣

 小女孩

每個女孩兒都有獨特的可愛之處。

中長髮女孩奈奈戴了髮箍。

安安的無瀏海髮型自信又陽光。

愛發呆的瀟蕭綁了麻花辮。

紮著雙丸子頭的文靜女孩叫婉兒。

萌萌的蟲蟲是個泡麵頭女孩。

小男孩

每個男孩兒都是獨一無二的小王子。

調皮男孩饅頭最愛大笑。

愛吃零食的奇奇。

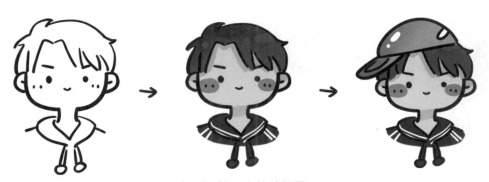

喬爾最愛帽T和棒球帽了！

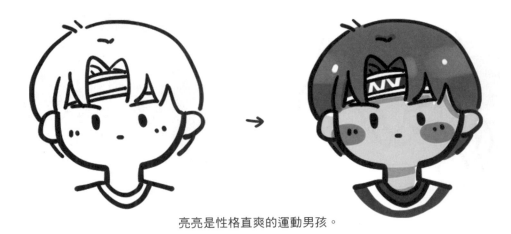

亮亮是性格直爽的運動男孩。

畫人物全身

幼兒園的小朋友放學了！穿上最喜歡的衣服拍張照吧！

人物基礎畫法

1 先畫出頭、身軀和四肢的基礎線條。

2 在基礎線條上畫出臉形、耳朵和衣服。

3 畫表情、髮型和衣服細節。

4 擦掉基礎線條就完成啦！

羽絨外套＋圍巾

1 畫男孩髮型、頭和圍巾。

2 畫羽絨外套和手。

3 畫外套拉鍊、褲子和腳。

4 畫表情並塗色。

厚棉衛衣＋毛帽

1 畫臉形、耳朵和瀏海。

2 畫帽子、圍巾和衛衣。

3 畫袖子、口袋、褲子和腳。

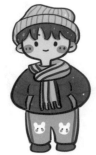

4 畫表情並塗色。

大翻領洋裝

1 畫髮型和臉形。

2 畫大翻領、袖子和手。

3 畫裙子和腳。

4 畫表情並塗色。

熱舞裝

剛跳完有氧舞蹈的Amy。

學生服

穿著校服的短髮優優。

王子殿下

1 畫臉形、耳朵、
　髮型和皇冠。

2 畫西裝和手。

3 畫褲子和腳。

4 畫表情和斗篷並塗色。

麥琪公主

1 畫臉形和髮型。

2 畫蓬蓬裙洋裝
　基本線條。

3 畫手、腳、鞋子
　和洋裝細節。

4 畫皇冠和表情並塗色。

古裝美女

1 畫臉形和髮型。

2 畫漢服輪廓。

3 畫水袖、手
　和漢服細節。

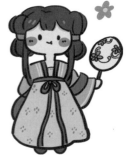

4 畫表情、扇子
　和腳並塗色。

古裝俠客

1 畫臉形、耳朵
　和髮型。

2 畫漢服輪廓。

3 畫漢服細節和腳。

4 畫表情並塗色。

畫呆萌火柴人

不想畫太複雜的人物嗎？簡單線條也能畫出呆萌人喔！

變換不同表情＋各種動作變化
=呆萌火柴人

畫畫線條流暢的呆萌人，
開心到起飛囉！

正面、側面，怎麼畫都可愛。

跳舞、劈腿……
呆萌人無所不能！

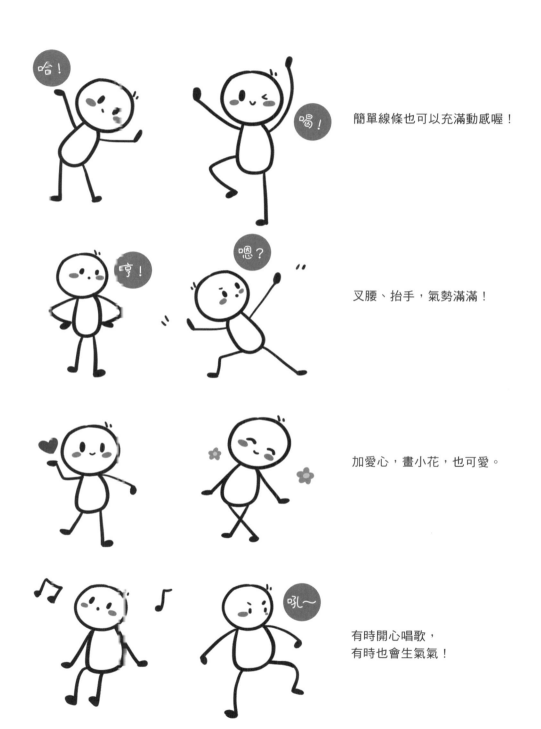

簡單線條也可以充滿動感喔！

叉腰、抬手，氣勢滿滿！

加愛心，畫小花，也可愛。

有時開心唱歌，
有時也會生氣氣！

PART
8

用在手帳的
萌素材

超好用小素材

趕快來練習畫超實用、超萌的小素材吧！

‹1›
HELLO !

‹2›
Good Night~

‹3›
ABCDE

‹4›
CUTE.

‹5›
Love You

‹6›
THANK YOU

‹7›
funny

‹8›
HAPPY Birthday

‹9›
Yes !

晴天

雨天

彩虹

1

2

3

4

小便箋也可以用來裝飾畫面喔！

再換個造型畫畫看，
是不是簡單又有趣？

變形狀

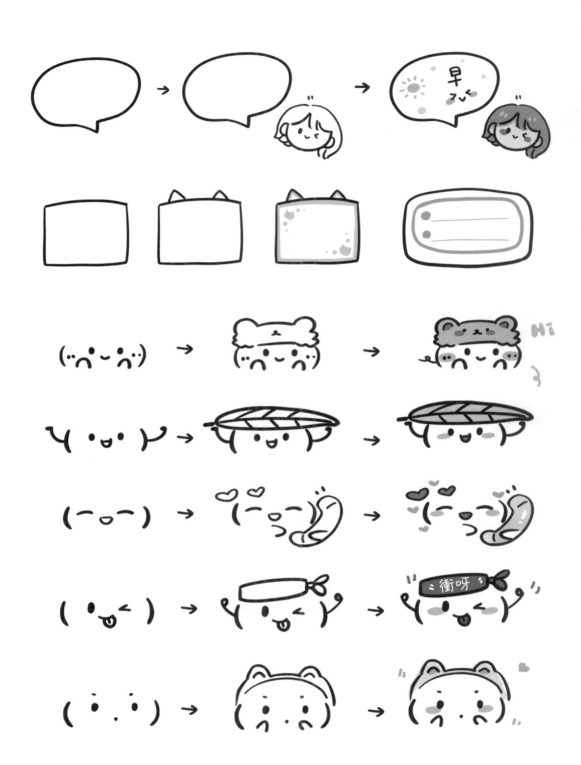

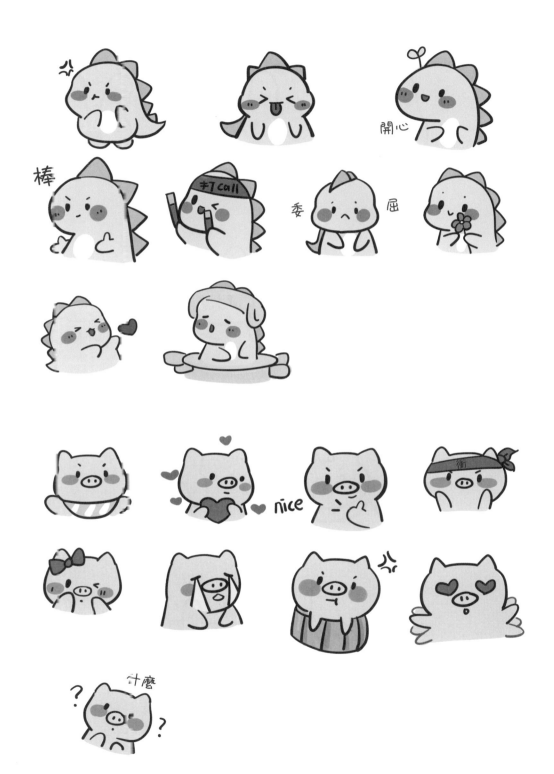

偷笑

受傷

不開心

抱一下

後 記

　　我畫畫的靈感都源於自己的生活。因為，繪畫對我來說，是一件日常而輕鬆的事。突然想畫了就提筆，不想畫了就做點別的，從不強求自己刻意創作，永遠不會為了創作而創作。

　　在看劇、聽音樂、旅遊的時候，將自己喜歡的素材及時記錄下來，都是畫作的靈感來源；保存日常生活中的各類圖紙、卡片，逛各種畫展，讓大腦隨時都在運轉，這些也是自己一直堅持的習慣。

　　一路走來，我的手繪都只為了讓更多的人在輕鬆、簡單的過程中學會畫畫。除了文字，繪畫、塗鴉其實也是一種自我療癒。能安安靜靜地完成一幅手繪，並持之以恆地延續，就是學會了與內心的自己好好相處。

　　希望這本書能夠治癒大家枯燥、乏味的內心，也希望能給更多還在堅持初心的人一份支持與鼓勵。期許後續會有更多的繪畫好書與大家見面！

<div align="right">小饅頭工作室</div>

打call

生氣

國家圖書館出版品預行編目（CIP）資料

一學就會Q萌簡筆畫：兩三筆就畫出生活中的萌萌樣 /
小饅頭工作室著. -- 初版. -- 新北市：
漢欣文化事業有限公司, 2024.06
144面；23x17公分. -- (多彩多藝；22)

ISBN 978-957-686-920-4(平裝)

1.CST: 插畫 2.CST: 繪畫技法

947.45　　　　　　　　　　　　　113007754

多彩多藝 22

一學就會Q萌簡筆畫
兩三筆就畫出生活中的萌萌樣

作　　　　者／小饅頭工作室
封 面 繪 圖／小饅頭工作室
總 編 輯／徐昱
封 面 設 計／韓欣恬
執 行 美 編／韓欣恬
出 版 者／漢欣文化事業有限公司
地　　　　址／新北市板橋區板新路206號3樓
電　　　　話／02-8953-9611
傳　　　　真／02-8952-4084
郵 撥 帳 號／05837599 漢欣文化事業有限公司
電 子 郵 件／hsbooks01@gmail.com
初 版 一 刷／2024年6月